專業攝影師的

拆解

人像

控光

讓打光變簡單的 L 型佈光技法

你說的出的燈光，馬克老師一定打的出來！

　　攝影最重要的不外乎捕捉光影。身為一個攝影師，一定要懂的也是打光！懂得光線，你就掌握一張照片的成敗了。老師用他深厚且扎實的經驗告訴你如何在一個環境當中，用燈具與器材創造出細緻的光線。打開馬克老師的書你會發現，不用一直失敗再重新嘗試，而是直接到最精準的位置！相信不只是新手的你可以輕鬆吸收知識，老手的你也可以收穫滿滿。馬克老師是我的攝影啟蒙恩師，他無私地分享所有的攝影經歷與經驗，相信拿到書的你能夠滿載而歸！

林居工作室攝影師

Ada 嘉玟

　　馬克老師是一位很有趣的攝影師。許多對於燈光的掌控以及使用，是他自己研究出來的，一套專屬於他自己的方式。老師的燈光使用不複雜，呈現出來的效果也傾向因地制宜，以「補強現場光線」來進行打燈。這件事情對於比較喜歡自然光感的我來說，有不少的幫助。對於燈光使用有困擾的朋友，或是對於使用燈光感到恐懼的新手，我都很建議你們可以參考這本書，相信你們會收穫不少。

攝影師

Karren 高愷蓮

推薦序

　　咦！怎麼又出書了。認識馬克這麼多年，總覺得每一次他的燈光構思與分布正不斷地進化著，每張照片的呈現細節都有著值得研究的方式。

　　他是個怪人，總能把艱難的場地依照他的手法幻化成我們視覺裡習以為常的光亮。

　　他是個怪人，總能把各式各樣的器具徹底實踐在他的作品裡。

　　他是個怪人，總能把各種攝影裡艱澀難懂的理論說得輕鬆有趣，令人發笑。

　　如果你讀不慣那些咬文嚼字般深奧的攝影學書籍，那麼馬克的書絕對是你深入淺出的學會影像原理與攝影器材間的完美搭配，你可實踐著每一篇章中的影像魔力。我和馬克常開玩笑說著，「你的每一本書就像每年的農民曆」，內容平實不虛華；每個章節的內容圖文卻都有相當深度，值得細細研讀且實踐著。你不一定會天天讀它，但想研究攝影燈法時你卻少不了它，就像一位夥伴默默的陪著你走在攝影的旅程上。

<div style="text-align: right">

美果影像視務所

張麻口

</div>

推薦序

　　我是來自澳門的時尚以及商業人像攝影師。記得三年前剛開始到台灣念研究所，那時候的我完全沒有棚內打燈的知識。某一天到誠品閒逛，碰巧翻到馬克老師的書，那時的我完全被書的內容所吸引，我覺得實在太厲害了，居然可以把佈光的教學寫得那麼詳細又易懂！我立馬上買了電子版，方便隨時練習佈燈時作為參考。

　　這三年來，每當我在拍攝作品的過程中，老師的書都給予一個很好的立足點，讓我不至於會在拍攝的現場手忙腳亂。回到澳門後，也是不停地為身邊想要學習佈光的朋友們推薦老師的書。

　　在澳門拍攝時，場景多半是比較單調或是空間相對狹小的場域。馬克老師所使用的各種佈光方法不斷提醒著我要活用身邊的資源，才是最好、最有效益的模式。非常推薦老師的書給對在不同場域裡佈光感到興趣的朋友們，希望你們也能跟我一樣從老師的書中獲益良多。

攝影師

Antonio Tongchar

自序

其實在上一本書完成之後，因為個人生涯的規劃，曾和朋友說過不會再出書了。所以在和之前的編輯處理後期的一些內容時，亦跟編輯表達之後應該不太會再出書的想法。其實也不是什麼身心疲憊，只是單純的想要將攝影的才能用在其他的地方多攢些費用。但這樣繞了幾年，慢慢發現自己的內心好像空了一塊，之前所學、所研究的光線原理，在功利的侵蝕下越來越缺乏，等到去年因疫情和工作室的情況有了大轉變後，才發現自己似乎失去以往那種對打光的狼性。想到去年剛開始跟編輯姿穎決定要出書時，一副信心滿滿的樣子，卻這樣拖了半年，才把這本書完成。這本書的完成過程或許沒有像第二本那樣艱辛急迫，但在寫的過程中，比第三本更像是對於我個人在打光上的研究或是自己這七年來拍攝的探索旅程。

這本書中的範例橫跨我從 2013 年中到對岸開始工作，到 2020 年線上課程的幾個範例，若說是我個人目前職涯中最菁華的八年絕不為過。在這八年的過程中，我經歷了對岸攝影風興起，而至對岸進行拍攝網拍的工作，到後來跟不上對岸的風潮，決心回到台灣重新開始；再次接觸了不同的型錄拍攝，且慢慢地工作室變成十人以上的大規模，可惜，後來因為轉型不順而恢復到 2012 年的個人工作室狀況。這期間的拍攝風格和打光習慣幾乎是兩年一大變，因此我也在這段日子裡學會了不同的光線手法和解決方式。因此，在這本書完成之時，我曾跟我的助理說，這應該是我個人光法的總和，更是我個人目前的工作回憶錄。

曾有朋友問，這年代還有什麼人來看書呢？我也曾有這樣的想法，但當看到有網友拿著一本本的筆記記錄下來的書來問問題時，或是曾在 clubhouse 上聽到有大學的社團用我的書來教學打光時，我就一心認為有必要再把我目前最精華的 8 年心得整理給大家。

　　「只為了 1-2 個人而寫，值得嗎？」朋友曾這樣問。

　　「你可曾遇到全場只有三個人的簽書會嗎？而且其中兩個人還是你認識的。」

　　「沒想到這種只出現在電影或是娛樂版的狀況你也有遇到？」朋友驚訝問。

　　「是啊，但那個人可是寫完了全場筆記，幾年後再遇到時，他跟你說，你改變了他的一生。如果為了這件事你還會再去做嗎？」

　　在 2017-2020 這三年內我因為功利迷失了自己，但就在那句話說出之後，我憶起了當年為何會突然學攝影的原因。2020 年，很多人都不好過，特別是在攝影圈中，希望在日子漸好的 2021 年裡，當大家可走出戶外拍照時，又或是當你決定重新再出發時，這本書可協助到你們。

　　很感謝這本書的編輯姿穎，在我人生最低潮的時候可慢慢的等我寫完和去接受其他方的壓力，還有在 2020 後半年幫助我的朋友，在這真的很感謝你們。最後希望看了這本書的朋友，會對你們在佈光上更有幫助。

當上帝關了一扇門，必打開另一扇窗。

<div style="text-align: right">耶利米書卅二章 27 節</div>

總要有個開頭
為什麼會是 L 型

回想自己作為攝影初學者時，也是由戶外的自然光開始進行拍攝，途中會遇到各種基礎能力的修正和精進，再後來慢慢進展到所謂的「微光拍攝」。就現在看來，也只是從全亮的背景和比較全面的自然光，進展到比較暗的背景光以及比較硬且受限的單一光源人像光線。這樣的拍攝不再是基礎上的修正和學習，而是要回到拍攝狀況的解決和控制上；像是人臉上大反差的克服，或是高 ISO 的圖片後製，還有背景亮度和人像亮度之間的控制。這些問題不像單純外拍一樣，可以變換或更正很多拍攝位置，反而要自己用人造的反光或是閃燈將問題給解決，那時我才開始接觸閃燈—— 這一個很多人都不太想去碰但又很好奇的東西。

之後攝影變成工作，那時正巧進入有棚的年代，開啟了全棚內打燈的世界。此時已無法用當初外拍的知識來克服，乃需要專業的打燈人士來教學，於是開始上一些很專業的打燈課程。很幸運的是，自己當初學習的地方很有系統地教導了這方面的知識，雖然時間不長，但我卻受用良多，直到現在。自己深刻體會到如果一開始就有系統地學習打燈，對爾後的光線應用是件非常重要的事情。所以當自己開始參與教學後，一直把「將打光變成簡單系統化」列為很重要的事。

之後，因為教學次數增加，遇到的問題也越來越多；所幸，後來發現這當中有一個共通的問題，就是背景亮度、色溫不同和光線的軟硬。其實要解決這些問題——即一開始的佈局沒處理好就急著進行的連續錯誤——之方法很簡單，所以從前年的教學開始，我會告訴學生「打光開始三步驟」，就是先測光看光線狀況，了解色溫狀況，最後決定主光和補光。雖然很多人只做了第一個步驟，但最少可在拍攝前了解自己所在位置的光線狀況；也因了解光線的狀況，在之後的佈光上就會知道該如何進行，可更快地將光線設定完成。這樣的三步驟我在這本書中會不斷的提出來，不只適用於外拍的情況下，在半混合光的狀況中也是可行的。此外，在其他非自己製造光線的狀況下，了解現場光亦是很重要的事。就像我一直提出的，如果自然光可以幫助你，又何必全由自己打燈呢？畢竟少帶燈具，就可減少許多事前的準備，在拍攝的順暢度上可提升不少，所以三步驟是打燈系統化的第一步。

另外就是「ㄴ型的佈光」。我發現學生另一個主要的問題就是會將光線分開來思考，而不是連成一片連續性的光牆。很多朋友看到「光牆」，會以為是大面積的柔光連接，其實硬光也可以。打光時候，我們常會發生一種情形：就是每支光各自為政，造成光線間的中斷，讓其中存在許多黑暗的區域。其實光線可控可收，如果我們利用「ㄴ型的佈光」方式，就可打造出一個有方向的延伸性光牆，其基礎就是補光的應用和控制。但我發現，很多朋友在學習打光的過程中都只是簡單地粗略聊聊補光，而將重點擺在主光上。但事實上，補光的控制是為了讓主光能更加突出其特質，甚至是預防相機本身感光元件不佳的情況。因此若能多了解補光的應用，進而使用光牆的延伸，如此一來，大家在外拍時的光線延伸上，就不再有恐懼感了。

打光的過程很辛苦，但只要有系統，就可以將光佈好，進而享受那種成就感。但在這之前，我們還是要多了解基礎的燈光和燈具，所以在前幾章我仍舊會説明清楚這些基礎。更幸運的是，我會介紹這三年的一些新燈具和器材並講解明白，畢竟工欲善其事，必先利其器。

後面的章節中會提出近 40 個例子，讓大家明白在不同的環境和場景下，如何將打光系統活化應用。我不會跟大家説這支或那支燈應該怎麼擺放，怎麼佈置，而是説明我每個佈燈的心法和問題所在。這是一個新的方式，希望大家在佈燈當下，可以獲悉拍攝的思維方式和內容，以及可能會遇上的問題，而非單純地説明每支燈的位置。

打燈真的不可怕，只是我們心中將恐懼放大了，只要把它拆解開來，你就可了解，打燈是件極為有樂趣的事！

PART **2**

講了數百次的一章
還是要聊聊光線

雖然從以前到現在，光線已說了很多次，不論是書籍或課程，我想應該是每出一次就說一遍，也曾多次思考是否可以不用再談這個主題，但就怕有漏網之魚，只能像是很多說明書開頭一樣，再一次地跟你說怎麼對焦和按快門，不可避免的將基礎說完。即然要說，那就說些自己這幾年的心得，和後面範例會一直提到的事情——「色溫、補光、光連結」。我把這些和光有關卻一直被忘記的事物，用這幾年拍攝的心得來聊聊它們在打光中的影響，和在我在打光時所占的分量。你可以忽略三種無趣的光線，但請不要忽略影響它們特質的一些因素。因為了解這些因素，你才可以去控制每個光線和操作它們。

不可避免的一家 3 口 —— 主光、補光和邊光

　　我想這應該是老生常談了，對於這三種光線，每本打光的書都會談到，但可能有些朋友剛開始接觸打燈，對於它們不是十分了解，所以我在這簡單地談論，以及說明我的看法。

　　這三種光線主要是在看佈光時的一個分法。首先是主光。對主光的看法很多，有些人認為是製造主影子的光線，有些會認為是製造主氛圍的光線。就我個人的看法，在氛圍製作的過程中，影子的製造很可能是斜後方的效果光所造成的，所以製造影子的光就是主光之說法，在這情況下就不成立了。另一派說法是一種製造氛圍的光線。我會比較偏向這一類，但會修正成是製造氛圍的光源，而不是光線。因為製造一個主光，並非只有單一光線，很可能是由許多燈所製造出來的集體光源。這在以柔光為主光源的狀況下特別常見，所以我常會說是一群光線，而非單一光線。因此我個人認為，主光就是一個製造氛圍的主光源。

■ 由斜後方的效果光形成影子

■ 由許多燈製造出集體光源

另外，大家常說的三種（或是四種、五種）光的主光線，像是林布蘭光、環形光或側光，則是由單燈所製作出來的主光感覺。這三種光線主要是鼻影上的位置改變，更簡單的說，就是一支燈依 $\frac{1}{4}$ 圓的角度所打出的不同光線。其實我們在真實工作的狀況下，有時也不會打得那麼準確，甚至可能是介於環形光和林布蘭光之間，或是介於林布蘭光和側光之間，主要還是依據模特兒的臉形做變化。另外東方人的眉骨沒有西方人高，因此在林布蘭光線的製造上就會比較困難（並不是鼻子的關係，現在醫美太發達，鼻子的增高已不是問題），所以想打得準確真的不太容易。因此我都會建議朋友，打光只要讓模特兒好看即可，不用去介意這三種光線的準度，畢竟每個人的長相不同（如果都到同一家整型醫院就不一定了），所以主光的製造還是依「好看」為標準。

■ 林布蘭光　　　　　　　　　■ 環形光　　　　　　　　　■ 蝴蝶光（側光的一種）

第二種光線就是補光。補光一直是我上課的主軸，因為太重要了，重要到甚至會成為加強氛圍或是改變氛圍的光線。如果你是用單燈去打主光，常常會出現反差很大的情況，這時就需要用補光來搶救。補光主要就是來補足暗部的地方。暗部和亮部的光比會影響我們看一張圖的感覺，所以我常說補光才是打光中最重要的部分；不然，若只有單燈，無論如何都會是高反差的照片，不會有柔和的感覺。因此，我會在後面拉出一個章節專談補光的技巧，在這邊我們先有「補光」的概念即可。

最後是邊光，這裡可能是指髮絲光或是邊緣光。不論是哪一種，它們都是從人的後方或是斜後方打出的光線。邊光在一張圖片中不一定需要出現，然而一旦出現後，其功能就是讓主體和背景有切割的感覺，主體不至於融入背景中。雖然我們可用光差的方式（背景和主體的亮度差異），讓主體和背景分離出來，但有時拍攝狀況並沒有辦法做到如此，因此我們要做一些邊光將人從背景中抽離出來。這樣的手法在棚內拍攝是很常運用的。要留意的是，過分強烈的邊光往往會破壞整張照片的感覺和氛圍，所以如何做出一個柔順的邊光也是很重要的。還有一個很大的重點，就是邊光的柔度要跟主光搭配：主光柔，邊光就要柔；主光硬，邊光則可硬可柔。只要掌握這樣的要點，即可打出很符合整體感覺的邊光了。

■ 有補光

■ 沒補光

■ 邊光是用在分離主體和背景用

■ 比較柔光的邊光

你不是一個人——談談光線的連接

「你不是一個人！」這是大陸足球比賽中很常說的一句話，我覺得非常適用在打光這件事上。大家可能會疑惑，我要說的不是主光、邊光和補光嗎？其實不是的，我今天想談的是前一小節有談到的「一群光」的概念。

記得 10 年前剛接觸打光時，那時因為 youtube 上尚未有很多類似的教學內容，打光也沒辦法只由書本、自學或是網路上習得，因此報名了當時很夯的攝影學苑課程。和很多朋友一樣，在某次上課前，瞧見老師正在進行攝影工作，那是一場「商業人像打光」。令大家好奇的是，在模特兒身旁有一堆燈隔著控光幕打光，我們那時只是認為：商業拍攝等同於燈很多。但數年後才知道，原來老師是用一群燈來製造一個大面積的主光和補光，而不是僅用單燈來製造光線。很可惜的是，我們在學打燈的過程中，太強調單一光源的主光和補光，所以當我們拍攝較大面積的主體時，就會陷入一定要用「大罩子」來作為主光的思維。其實能透過可用光的連接來製造出一個大面積的光源，而不必買超大罩子來增加自己的負擔（不論是金錢或是體力上都是），但為何會有這種說法呢？其實就是在光線的連接和衰退。

■ 打燈常不會只是一支燈的事

■ 2 個罩子連起來就可變成一個巨大的罩子

■ 罩子的中央光都比較強，邊緣光弱

再大的燈具都免不了會有光衰退的現象。簡單來說，就是中央的光比較強，邊緣的光比較弱。而我們所知道的柔光概念，若發光面積大於主體，就會是一個柔光。但請別忘記，這是一個均勻的光源，如果光源衰退，就會產生因不均勻而影響柔光的狀況。這樣的情形在越大的燈具中越容易發生，所以當你買了超大燈具，雖然會形成比較大的柔光面積，但相對的，你也必須面對光衰退的問題，導致柔光面積不如預期。

儘管後來許多燈具商發展出可抗拒光衰退的燈具（像是深口罩，幾乎不會有光衰退的現象），然而更大體積的燈具也限制拍照時的自由度。我們可以換個思維：如果把兩個光連接起來，讓衰退的地方重疊，是不是就可製造出一個完整的光牆呢？

這樣的概念是可行的，其實我們在拍攝商品時，就很常在柔光幕的後方採用此作法。在拍攝人物的主題上，其實很多以柔光為主光，特別是在多人的狀況下，我們就以這方式把柔光「連」成不同的形狀，來應付不同的拍攝組合。這樣的作法會比用單一燈具更有彈性。這時有人會問，如果主光是硬光呢？那就沒辦法連接起來了。不然，你可用柔光包硬光的方式，將硬光的光感延伸，這也是把光接起來的一個應用。

■ 2 個罩子連起來的感覺　　　　　　　　　■ 只有單罩打燈的感覺

在常用的跳燈技法中，我也經常會使用接光模式，主要是希望把主光的光完整地接到每一個位置。因為若在光源很充足的現場中，我們是不太需要再打燈的。會發生需要打燈的情況，往往是因處於光線不足或是不均勻的情況。如果不是主要光源太弱，就是光線沒辦法延伸到其他地方，所以我們必須用不同柔度的光線和光牆，連接起其他光線。因此，把光接起來和補光的技法在打燈中是很重要的一件事。我常看到學生的問題，就是光線過分獨立，造成主體出現太多暗部。如果可以把光連起來，讓光線有連續性的延伸，就跟看到的自然光一樣，這樣才不會出現打光的突兀感。

■ 跳燈很常會用到 2 支燈的接光方式

成果圖

哈囉，別忘了色溫 —— 了解色溫的狀況

在打燈的教學中，很多人都輕忽了色溫的重要性。主要的原因是，色溫要在拍攝後才會知道是處於什麼情況。如果事先未利用儀器去了解，其實很難知道正確的色溫值為何，所以大家只能用一個以往的傳承數據來了解每顆燈和自然光的色溫。目前已經有用手機測量色溫的方式，有時準確度還挺高的，像手機中有一個 app 程式：promovie，就是便捷測量現場色溫的工具。更遑論，單眼相機裡的 Live view 功能，讓色溫的變化和數據可在相機的螢幕中明確顯示出來，這些都是現代科技為攝影帶來的很大幫助。不過，唯有閃燈的色溫，是目前尚未有便宜工具可供測量的，所以對於閃燈的色溫，我們還是得靠「傳承數據」來了解它。直至我入手可測閃燈色溫的工具後，才發現之前都是錯誤的。

第一個最大的錯誤就是，我們一直都以為，閃燈的色溫都是標準的 5500k，儘管感覺到有些燈的色溫似乎較高，但頂多就是 6000k 吧。這些概念真的早已深深植入我們的心中，就像 17 世紀一直流傳的地平說一樣。但經由專業的工具測量之後，觀念完全被打破了。其實我們一直認為的 5500k，是舊式的燈才會有的狀況；現階段很多新燈的色溫早就不是 5500k 了；更別提外閃了，早期的外閃色溫大都是 6300k 起跳，不論你是買了 1500 元的永諾單點，或是 15000 元的原廠閃燈，都是一樣的。在出力越來越小的狀況

■ 手機錄影程式：promovie

■ 現在的單眼幾乎都有 Live view 的功能

■ Sekonic C700 可測閃燈的色溫值

下，色溫會一直飛升到 6500k—6700k 左右，有些甚至會衝達 6900k 左右。就我們那時的感覺：原以為燈的色溫只是高了一點點，卻沒想到會高出那麼多。這讓我想到，很多國外的攝影師在使用外閃時，會習慣加上減色溫（約 800k）的 $\frac{1}{4}$ CTO 色片，聲稱可讓膚色變得更好看；其實更準確的說，他們讓色溫降到跟太陽光的色溫一致（因為早期沒有那麼多外拍燈時，都是利用外閃在太陽光下補光）。這也印證了為什麼我們利用外閃補光時，會感覺有些血色不足。換句話說，就是色溫太高。因此，若你用 5500k 的固定色溫去拍攝，當然會偏白甚至沒有血色。即使到了近代，不論你是買 1500 元的神牛單點、15000 元的原廠閃燈，或是 33000 元的 P 牌外閃，對不起，仍舊是 6200k 起跳；只是現在的晶片做得比較好，最多就是在 6100k—6300k 之間浮動，而不會有出力不同、色溫差距很大的問題產生。

■ 不同的燈，其色溫表現是不同

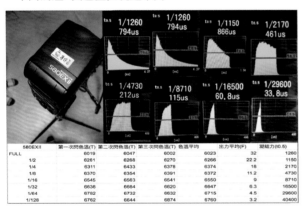

580EXII	第一次閃色溫(T)	第二次閃色溫(T)	第三次閃色溫(T)	色溫平均	出力平均(F)	凝結力(t0.5)
FULL	6019	6047	6002	6023	32	1260
1/2	6261	6268	6270	6266	22.2	1150
1/4	6311	6433	6378	6374	18	2170
1/8	6370	6354	6391	6372	11.2	4730
1/16	6545	6563	6541	6550	9	8710
1/32	6638	6684	6620	6647	6.3	16500
1/64	6782	6732	6632	6715	4.5	29600
1/128	6762	6644	6874	6760	3.2	40400

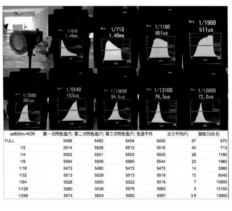

ad600ro-NOR	第一次閃色溫(T)	第二次閃色溫(T)	第三次閃色溫(T)	色溫平均	出力平均(F)	凝結力(t0.5)
FULL	5458	5452	5452	5454	57	670
1/2	5514	5528	5513	5518	40	713
1/4	5502	5521	5503	5509	28	1180
1/8	5564	5509	5560	5544	20	1960
1/16	5472	5480	5472	5475	14	3560
1/32	5513	5529	5513	5518	10	6540
1/64	5513	5500	5522	5516	7	10600
1/128	5580	5538	5576	5565	5	13100
1/256	5574	5624	5593	5597	3.6	13900

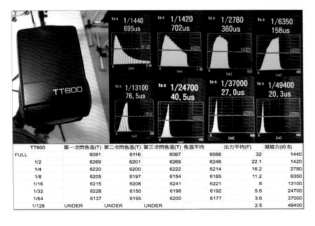

TT600	第一次閃色溫(T)	第二次閃色溫(T)	第三次閃色溫(T)	色溫平均	出力平均(F)	凝結力(t0.5)
FULL	6081	6116	6067	6088	32	1440
1/2	6269	6201	6269	6246	22.1	1420
1/4	6220	6200	6222	6214	16.2	2780
1/8	6205	6197	6154	6185	11.2	6350
1/16	6215	6206	6241	6221	8	13100
1/32	6228	6150	6198	6192	5.6	24700
1/64	6137	6195	6200	6177	3.6	37000
1/128	UNDER	UNDER	UNDER		2.5	49400

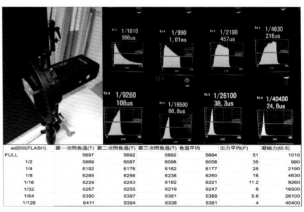

ad200(FLASH)	第一次閃色溫(T)	第二次閃色溫(T)	第三次閃色溫(T)	色溫平均	出力平均(F)	凝結力(t0.5)
FULL	5897	5892	5892	5894	51	1010
1/2	5989	6087	6098	6056	35	990
1/4	6192	6176	6162	6177	25	2190
1/8	6285	6256	6238	6260	18	4630
1/16	6229	6253	6182	6221	11.2	9260
1/32	6267	6255	6219	6247	8	16500
1/64	6390	6397	6381	6389	5.6	26100
1/128	6411	6394	6338	6381	4	40400

聊完外閃燈後，接下來我們要談外拍燈和棚燈。我先説説棚燈。會叫「棚燈」這名字，就是因為它在棚內使用。棚燈色溫在 5500k—5800k 之間比較多，這和我們的「傳承數據」差不多。但外拍燈就不是如此了。早期的外拍燈可能為了迎合棚燈，有些會落在 5600k；有些為了迎合外閃，會調成 6100k—6200k 左右。其實外拍燈用在出外工作的機會比外閃高，所以剛開始，許多國外高價燈會將色溫調成 6100k，有些牌子也慢慢地提高棚燈的色溫。因此將早期 5500k 的概念用在閃燈上已漸漸地不合時宜了。

為什麼會聊色溫呢？主要是在後面的章節中，有很多打燈必須和現場光融合，所以，如果你不了解手上的燈，即使知道現場的色溫，若再加上 CTO，其計算還是會有偏差。所以我通常會跟朋友説，外閃你就當作是 6200k、外拍燈為 6100k，而棚燈為 5700k，用這樣的基準作為起跳值，就不會有太大的問題。

最後，我們要談 CTO 和 CTB，這兩個色片的功能是不同的。CTO 的功能是降色溫，CTB 則是升色溫。通常來説，降色溫是我們比較常使用到的。$\frac{1}{4}$ CTO 可降 800k—1000k、$\frac{1}{2}$ CTO 降 1700k—1900k 左右，而 1CTO 約降 2600k—2800k 左右，大概用這樣的數據去減色溫不會有太大的落差。但 CTB 就比較複雜了，$\frac{1}{4}$ CTB 大概是升 800k—1000k 左右，而 $\frac{1}{2}$ CTB 的數據已不太能夠測出了，所以我們大多會用 $\frac{1}{4}$。升色溫會用在哪裡呢？最常用在陰影下的打光拍攝；如果是夏日的陰影，有時色溫會到 7500k—8000k，這時若想補燈，就可加上 $\frac{1}{4}$ CTB，這樣的補燈效果才會是最好的。

■ CTO 和 CTB 片

■ 燈頭上的使用方式

軟硬兼施——談補光時的軟硬光搭配

　　之前的章節中我談到補光的重要性，很多的課程在這方面都是快速地帶過。但補光的好壞會影響到照片中的反差，反差又與看照片的視覺感受有很大的關係。正因為它太重要了，所以要拉出一個小單元來談：如何善用補光，並利用其和主光的特性達到相輔相乘的效果。

　　大家對於補光的概念就在於「補」光。無論主燈是什麼光質、光感，補燈就是「補」就對了！但我們忘了一些事，先不論光質的好壞，光亦分軟硬；硬光的影子會比較清晰，而軟光的影子比較發散，有時甚至會有「看嘸影」的現象。如果將硬光打在軟光上，就可以很簡單地製造出硬光的影子。大家應該可以了解一件事：如果今天的主光是軟光，補光是硬光，很有可能會因為補光是硬光而製造出不好看的影子，甚至會有雙影子的現象，這對於很多奉行「太陽只有一個」理論的朋友來說是很不妥當的。所以補光的最大要點，就是不要讓你的補光硬過於主光，如此一來就不會有失敗的補光狀況發生。但如果你的主光是硬光，恭喜你，可以將補光用硬光的方式來打，這樣，暗部的質感會提升，而且你會得到一個明明是硬光的主光，卻是均亮的高質感照片（因為硬光常會讓物件質感上升）。如果你今天的主光是

■ 不好的補光就會有雙影子的現象狀況

■ 硬光補硬光會讓照片彩度和質感上升

軟光，很抱歉，你最少要用一個等質的軟光來作為補光。這也是為什麼很多大罩（大於 150 公分以上）最大的作用，不是當主光，而是當正面補光的原因了。當你發現補光不夠軟時，可試試用正後跳燈的方式，將它當成一個補光來使用。其實跳燈是一個很軟的光感，當主光可能在質感上不理想，但若將它當成補光，可是一個很好的助拳人呢。

■ 大罩是很好的軟光提供者

在補光上的另一個觀念，就是「提暗容易，提亮難」。很多朋友認為，如果用一個大罩放在模特兒前方當主光，不僅可提高暗部的亮度，也可同時讓亮部更亮。其實這是一個錯誤的想法。將暗部提亮當然很容易，但將亮部提亮往往需要更大的光量才可得到效果。想像一下，我們把水倒在漏斗中，你要加水到垂直 10 公分的高度，也許一開始只要 1 公升的水，但之後若想將水加到 20 公分的高度時，需要的量可能不止是 2 公升的水了，或許要加到 3 公升。所以可知道，要將亮部的亮度提升真的不簡單，因此大家只要把握光的軟硬特性，就不怕做出不 ok 的補光了。

■ 比較小出力的補光

■ 比較大出力的補光

出力大小對亮部的影響不大

最佳助拳人——談談打光時自然光的角色

　　「打光打光」，大家想的就是用燈將光打出來，當然在純棚內中是這樣做沒錯，但你是否想過，在戶外呢？很多朋友提出問題時，我都希望他們給我一張他們自己感覺失敗的照片。這些照片往往是將現場光都「殺光」的照片，徒留下很多黑背景。我常在上課時跟學生說，雖然我們常說打光，但很多時候，我們只是把不好的位置補成好的，而把好的留下來。拿了燈用出力來壓制自然光，甚至讓現場光暗到極致，不算一個高超的技巧，頂多代表你的燈出力很大而已。有時如果你拍到切半身的照片，會不會感覺像是在拍一個有風景的背景紙呢？

■ 其實也很像拍背景紙的外拍照片

所以我常跟朋友說，打光的第一步，不是直接加上罩子，然後開始啪啪啪地狂按和加出力，而是在不打燈的狀況下拍一張照片，檢視現場的光線哪些可留，哪些不可留，這就是打燈前三步驟的第一步：先對現場測光。而這一步的重點是，了解可用的現場光是哪一些，和決定現場光的角色為何。這會幫助你決定，之後要將現場光當成主燈還是補燈？很有趣吧，我並沒有把現場光當成光，而是當成一個燈（應該說是一群燈）。但如果現場是陰天呢？想來會是很棒的「大自然跳燈」，是最美好的補光；同樣地，這代表著主光你要自己做。

■ 打燈前

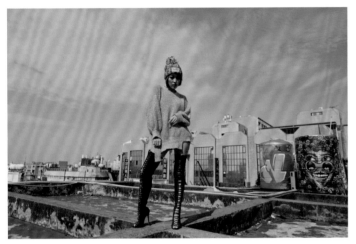

■ 打燈後

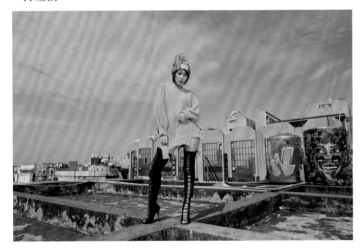

其實背景的亮度都是一樣的，在打燈前就應決定好環境光角度。

但用自然光當助拳人時，除了要注意光的軟硬之外，還得留意色溫的問題。先不說光線色溫相對穩定的陰天，如果是在晴天，色溫在下午兩點之後會開始不停地變化。倘若這時未將自己燈的色溫調成跟大自然一樣，就會出現有打到燈的地方和有自然光的地方，其色溫呈現出很大不同的狀況。所以我們可善用一些測色溫的 app，加上所提的 CTO 概念，很快地，你便可以配出跟自然光同樣色溫的光了。

保守派不要看

閃燈或持續燈的選擇

前幾本書中，我都把燈本體和燈具混在同一章裡去聊，但這二三年來真的太可怕了，各種燈具不斷的研發和出現，讓大家在拍照上的選擇越來越多，也因此有許多很棒、很強大的工具，希望藉由這次的內容，讓初入門的人了解。在燈的更新上更是超乎想像。之前高階燈的功能紛紛下放了，更別提對岸了，他們在燈的加強研發讓國外廠商開始緊張起來，也促使燈的價格更趨平民化。其實燈的市場是很封閉的，不似相機有很多評測，所以很多訊息若沒有藉由較官方的代理提供，僅能以「口耳相傳」的方式，因此很少有準確的說明。我在這章中會簡單地說明一下測試的結果和心得，讓大家了解選燈的要點是什麼。

另外就是持續燈的部分，這是另一個發展很快速的項目。持續燈在早期大多是發熱和高耗能的代表，進入 LED 時代之後，上面這兩件事幾乎都是比較可忽略的，反而顯色率是大家要注意的。不過在燈珠的快速研發下，我想在這幾年就能被解決了，所以我也簡單的跟大家說一下持續燈的狀況。最後是觸發器，這真的挺少有人會去談，卻是我這邊第三大的問題群，所以我拉出一節來解說對觸發器的看法，希望對大家有所幫助。

最美好的世代 —— 燈發展起飛的年代

　　這 6 年應該是整個燈具發展起飛的年代，我想這與相機的平價化有極大的關係。畢竟燈具要有相機的拍攝應用，才能有所發展。另外，單眼的可錄影化，也讓錄影的門檻一直下降，因此控光的燈具和 LED 燈的發展才會變得如此迅速。我都會跟同學說，對於學習攝影和錄影而言，我們真的是處在一個最美好的年代。

　　12 年前，我剛開始學攝影時，那年代的外閃選擇真的不多，副廠的功能性也不足，更別提外拍燈了，價格非常昂貴，如果有朋友拿出來，我們都會為他開道，讓他先進行拍攝。雖然也有些比較便宜的棚燈，但由於自己沒有棚可用，所以沒有購買。後來接了網拍的工作，也買了一組棚燈，沒想到除了燈具不會使用外，燈的出力不穩定、回電不快，反而讓自己產生更多困擾。我想除了不太會使用燈之外，和這類有關的知識不普遍也讓大家對燈產生恐懼有關，除此之外，當年的平價燈和高價燈的價差，以及佈燈能力差距太大也是個問題。雖然後來買了國產的 ET 燈，但出力只有三階，若要拍小出力就會有很大的問題，而這還不包括回電速度緩慢呢！當年若能有穩定的燈具，在拍攝上真的是很幸福的事。現在這些早就不是問題了，國外的燈具廠商早有平價者可購買，加上副廠外閃的價值優勢，讓大家有很多打燈作品可參考，亦有許多可用燈能拍出不錯的作品，這些都要感謝用低價來競爭的中國燈具廠商，如果沒有他們大力的低價競爭，我們現在要享用同樣降價的國外高品質燈具可難了。

■ 早期的外拍燈電池和主機都會分開

■ ms300 是近期比較便宜的外拍燈，
　但性能已有中階水準

除燈的問題外，另一個就是燈具的問題了。早年的 ET 燈卡口很少人做，只能購買廠商自己生產的燈具。後來對岸雖開始將燈具銷售到台灣（國外燈具太貴又少有店家販賣，就不考慮了），但一開始大多有色溫和光均的問題。漸漸地，才將燈具品質提升，當然也壓縮了國外廠商的空間。儘管燈具狀況不像燈本身降價那麼多，但最少也讓我們有能力享用到國外不錯的燈具。總言之，這幾年國外廠商的降價恩典，中國燈具的生產和銷售真的要記上一筆。

而 LED 燈的狀況就更明顯了。對岸影視產業的大量發展，帶動 LED 燈具的突破。在國內想要買國外的持續光器材，其價格都高的嚇人，好在因有中國的燈具發展，我們才能有較好的持續光燈具。但請別忘記，畢竟一分錢一分貨，還是希望大家可以用同值的價錢去購買，相信一定可以買到不錯的燈具。

我本身也有使用國外和對岸的燈及燈具，這兩者各有其優缺點。這幾年，外拍燈和 LED 燈的發展真的不是當年可以想像的，更別說現在有很多可轉接各式燈的燈具，這在當年也是做不到的。所以現在真的是學燈最好的年代，燈和燈具的選擇非常多，但也因為這樣，我們更要知道自己的需要是什麼，根據需求購買才能得到最好的效益。

■ ET 燈是早年有棚的人的經濟選擇　　■ FV200 是最新可有閃燈功能的持續燈　　■ ML60 為可上燈具卡口的電池持續燈

我就是閃──閃燈的解說和選擇

　　閃燈一直是我外拍打光的主力，但我所愛用的燈會隨時代而有所不同，主要是因為每個年代都有令我感覺好用的燈出現，我也會因為那個年代流行什麼，而在所用的燈上有所不同，因此我在這簡單的介紹不同閃燈在使用上的感覺。首先，我們要先來了解閃燈的構造。

　　閃燈可以很簡單的分為 3 個部分：供電系統、存電輸出系統和燈管。供電系統就是看這顆燈是吃電池的還是吃交流電的。交流電沒什麼好說的，就是看電壓是 110V 或是 220V 或是多電壓。在早期，有些燈即使是多電壓設計，但因為是模擬燈關係，沒辦法自由切換（有時還要換電容）。現在很多廠都用 LED 當作模擬燈了，所以能較自由地切換電壓。通常來說，220V 時會比 110V 回電更快；別以為僅是 1-2 倍的差距，其實不然，就是快幾秒的差別而已。如果是安裝電池就很有趣了，電池可分開以電壓（V）和電流（A）來看。電壓通常會影響回電的速度，而電流則是影響可觸發的次數，所以你可從這些數據快速地了解這支外拍燈或是鋰電外閃的回電速度和持久力了。那有趣的地方來了，為什麼沒有廠商要做電壓大、電流大的電池呢？除了安全和重量的問題外，就是「瓦特小時數」的數據問題（瓦特小時數＝電流 x 電壓）。通常來說，這東西多半用在可否攜帶上飛機和被托運：一旦超過 100 瓦特小時數，就得

■ 這是一個外拍燈的電池訊息

• 电源	
内装锂电	7.2V/2600mAh 锂聚合物电池
回电时间	约 1.5 秒，闪光灯准备就绪，LED 绿色指示灯亮起
全功率闪光次数	约 480 次
节能	闪光灯在无人操作 90 秒左右将会自动关闭电源。设置为从属单元时 60 分钟进入休眠状态。
• 同步触发方式	热靴，2.5mm 同步线
• 色温	5600 ± 200K
• 尺寸	

先向航空公司申報；如果超過 160 瓦特小時數，就不能上飛機了。另外，一個人要攜帶的總瓦特小時數也是有限制的，所以如果瓦特小時數太大，就不可能用航空運送，這對於出國工作或是在航空運輸管理上會有很大的問題。此外，太大的電池會讓重量提升太多，也會讓整個外拍燈的可攜帶型下降，所以廠商在製作電池上，還是要取一個平衡點。

而存電輸出系統也就是我們所說的電容。通常「出力」就是看有多大的電容，很多人對外閃的出力有很多看法：若將外閃拆開後，其電容大小換算的瓦數大概是 76.3 瓦，但因為燈頭的設計問題，所以發出去的光率跟 76W 的燈並非差不多，這之後會在燈頭那邊跟大家解釋。而電容就像一個水庫，會存放好下一次拍攝的電力，然後再依出力不同而將電像水槍般地以不同的量噴出。所以電容的大小會影響整個燈的出力值，接著噴發的動作，再加上內部晶片的作用，會影響到燈出力時的波形，而這個波形就會影響燈的凝結力、色溫及高速同步的能力，所以這個系統在燈裡面可算是很重要的一部分。一支燈的波形會影響色澤和色溫，甚至是每一次打燈時的穩定度，所以好的電容和晶片是很重要的。對岸的燈目前在晶片的控制上已越做越好，甚至可把色溫在不同出力時均控制在 100k 以下。比較麻煩的是對岸沒辦法在燈中加入昂貴的好電容，因為一個好的電容占燈的成本比例很高，所以一旦這部分的價錢抬高，整個燈的價格就會居高不下，反而失去優勢，因此電容對燈具來說相當重要。

最後是燈管。這部分還可加入反射盤。燈管可分成棒狀型、螺旋型、圓型式和平行長條型等幾個類型。通常我們

■ 可看到雖然都是同一個廠製造，但其閃燈的出力波形仍有很大的不同

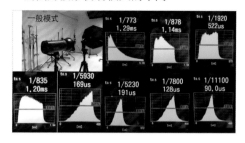

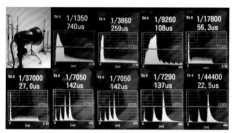

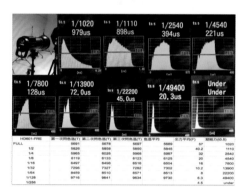

■ 不同的反射盤會影響爐燈的出力表現

■ 不同的 AD200 燈頭表現，可看到閃燈燈頭的光最硬

裸燈頭＋白反射傘　　　閃燈燈頭＋白反射傘　　　H200R燈頭＋白反射傘

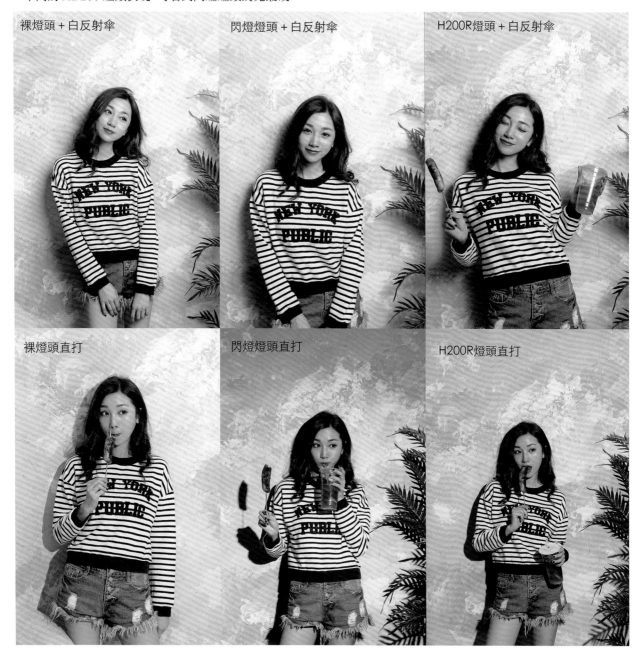

裸燈頭直打　　　閃燈燈頭直打　　　H200R燈頭直打

看到的棚燈幾乎都是圓型式的，而外閃大多都是平行長條型，另有神牛的外拍燈呈現螺旋型和棒狀型。這幾種類型各有一些優點，像是長條型的發光面積最小，所以可得到最硬的光線，而其他三種則可用在不同燈具中的柔光效果；但在直打上，棒狀型和螺旋型就比較沒辦法打出很硬的光感，在跳燈的使用上也比較難使用，像是神牛的 AD200 就出廠兩種不同的燈頭可供更換，目的是為了應付不同的場景。而在燈管的位置上，早期比較多的是反射盤中的包覆式。這幾年為了燈具的打光能更柔順和平面，很多廠商改為外露式的燈管設計。這樣的設計雖然可在燈具打光上得到較好的效果，但相對的，在燈管的保護上也較不容易，所以大多會採外加保護罩的方式。這些保護罩其實對打燈沒什麼幫助，就只是單純保護功能而已。但也有像神牛 AD600pro 或是金貝的 HD610 一樣，在保護罩前多加霧化作用，可減少直打時的硬光感。但就整體來說，還是以保護的作用為主。所以如果破裂了或是不小心用手碰到了，都無需過度擔心。

■ 一般的圓型燈管

■ 外閃的則為平行長條型

■ AD200 的棒裝燈管

■ AD200 外閃燈頭

■ AD200 直管燈頭

最後就是閃燈的選擇了，一般來說閃燈可分外閃、外拍燈和棚燈這三大類。外閃最大的出力很有限，各家的最大出力全靠電容，所以不會有極大出力的外閃。但就我個人來說，外閃是拍活動照片時很好的伙伴，因為它好攜帶而且拍攝時出力無須太大，所以我在進行活動拍攝時都會以帶外閃出去為主。而外閃可分鋰電和一般電池，如果你在使用時常要用到 $\frac{1}{4}$ 以上的出力，我會建議你換成鋰電閃燈，這對你工作幫助很大。如果你以外拍工作為主，外拍燈就會是你很好的選擇。一般來說，我會以 ISO 值來區分要帶哪一顆燈去工作。如果都是在 ISO400 以上時，我就會帶 200W 的外拍燈；如果是 ISO200—400 之間，那就要用 400W 左右的外拍燈了；如果是 ISO200 以下的狀況，此時就要火力全開了，用 600W 的外拍燈了。若在棚內拍攝的話，因為多是處於拍攝張數多的情況，所以我會使用棚燈。目前也有很多外拍燈有「假電池」的設計，這類的燈也可當棚燈使用。但我自己還是傾向以棚燈為主，因為棚燈有時在回電上的設計比較快。如果以同價的外拍燈來說，你可買到更大出力和更好的棚燈，所以棚燈還是有市場價值的。而棚燈跟外閃一樣是很成熟的產業，目前應該很難買到「雷」的棚燈了，所以如果你的經費有限也沒有進行外拍工作，那就直接購入棚燈即可。

■ HD601 配有假電池設計，可當棚燈用

我就是持續——持續燈的解說和選擇

持續燈的商業拍攝一直是我很想嘗試的一個項目，早期的持續燈會有高熱和亮度不足的問題，所以在實用度上並不高，儘管那個年代也有很強的網拍攝影師採用持續燈來拍攝。當年我在打燈知識不足的情況下投資一批平板持續燈（當年還沒有 LED），沒料到根本用不到三次，最後只得慘賠賣出，之後對於持續燈的拍攝就一直不太敢碰觸。這狀況一直到 6 年前 LED 的卡口燈出現為止，因為可加上燈具，於是我又開始對持續燈的拍攝感到興趣。雖然到今年我在人像案子拍攝還是不太敢用 LED 燈來進行，但靜物的大光圈拍攝案子我已經改以 LED 進行了，所以在這就簡單的說一下持續燈的狀況。

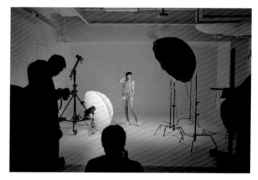

在購買持續燈時，我會注意的是 RA 值和出力值。出力值是店家比較會 show 出來的，通常來說，LED 燈和石英燈在同瓦數下，會有比較大的出力亮度。LED 的燈珠如果是新款的，出力值會比較大，所以簡單來說，想要低耗能又要大出力，LED 的持續燈會是不錯的選擇。另外在出力的選擇上，如果你是拍攝靜物、打燈距離在 1 公尺左右，且 60W 的 LED 燈隔著控光幕的狀態下，拍攝條件大概就是 ISO400、F5.6、1/30 這樣的拍攝條件。但如果你要拍攝更大的物件，例如人，想讓人不會因低快門而產生晃動的情形下，最少要用 100W 以上的燈來拍攝，可給大家參考一下。RA 值是這幾年店家會特別留意且標示的，通常高 RA 值代表色彩的還原度高。我們所認定的高 RA 通常指 90 以上，而這兩年新出的甚至到 95 以上。如果一個牌子在大部分的同期款中都是高 RA 的狀況時，基本上之後所生產的款式都會是高 RA 的 LED 燈。像是神牛的燈種，在 AD600 持續燈中就已植入高 RA 了，隨後出品的盡是高 RA 的燈具；另一家南冠也

是如此。但為什麼要注意 RA 值和出力值呢？主要是在同樣的價格中，你可買到出力大許多倍的閃燈。所以如果真的要投資，最少是這兩個要素均在可用的狀況下才去購買會比較好。

　　在大概了解購買 LED 燈要注意的項目之後，就來簡單介紹一下目前可買到的持續燈具。早期的持續燈可分石英燈管和三波長燈管。石英燈還分紅頭燈或是投射燈這兩種模式。但無論是哪一種，都會有高熱和高耗能的情況。高耗能還好，但高熱會有些危險，輕的話可能就是人員燙傷，重的就是會有火災發生。但就目前了解，應該還沒有發生後者的情況，前者卻經常發生。所以高熱的燈具不建議朋友們再去購買了，然有些朋友會因有投射燈的效果和接近 100 的 RA 值而購買。其實這幾年也有某些 LED 燈採用增加 CTO 的方式去更改色溫，能達到一樣的效果，甚至有更大出力產生，所以這方面的燈具我會建議就人員安全的考量上可不再購買。另外，三波長燈管的燈具已消失在市場上，目前看到的多是以柔光罩的方式再加 LED 燈泡來取代。這方面的燈具我個人認為拍拍小東西還可以，若是用來拍人像的話可能出力不夠，除非你用的光圈值很大。另外目前也有高 RA 值的 LED 燈泡和燈管，這類的燈具店家都會特別 show 出本身的測試數據，如果有興趣的朋友可去參考看看。

▪ 使用高亮度燈管的持續燈　　　　▪ 利用光棒補光，拍出的夜景人像　　▪ 棚燈型者可加上燈具，使用上和棚
　　　　　　　　　　　　　　　　　　　　　　　　　　　　　　　　　　燈幾乎沒兩樣，也可拍出類似作品

再來就是 LED 燈具了。目前 LED 燈具已走向全面高 RA，另外就是 LED 燈具有各種不同的樣式，除了我自己會用的平板燈和可加燈具的燈種，還有可用在正面補光、直播特愛的環形燈種，或是婚攝和外拍人像常用的手持光棒。此外，還有便於出外攜帶的捲式 LED 燈等都是。光是燈形的選擇就超過大家的想像了，更何況不同的燈具使用的狀況也不一樣。如果你要大出力的時候，我會建議直接選擇棚燈型或是捲燈這兩種，只有這兩種的大出力可到用在商業工作或是錄影拍攝上。如果只是想要大光圈拍攝和做簡單的小補光狀況（也就是背景都是比較暗的狀況下），建議買手持光棒會是不錯的選擇。直播拍攝的話，平板燈或是環型燈都是不錯的選擇。只是在選這些燈時，要注意光的軟硬，如果是用可直接看到燈珠的 LED 燈時，在直打的狀況下光仍是硬的，我建議加些控光幕，才會有比較 ok 的狀況。此外，或可買薄板燈，因為這些燈的前方都有霧化片，如此光線才會較柔順。

■ 利用平樣燈跳燈拍攝完成

■ 早期的燈珠型 LED 平板燈

■ 近期有薄膜型的 LED 平板燈

無線新生活，就我的經驗來談談觸發器

　　記得曾經有個朋友跟我說過，觸發器是最容易讓人暴躁的攝影器材。我想有用過無線觸發的朋友，應該都經歷過明明按 test 時會閃，拍攝時卻有一、二張未觸發的狀況。特別是這時候，廠商會一直提醒你「咦，圖是暗的？」又或是跟你說「攝影師，是不是相機有問題？」這樣的言語一直不斷的在你身後重覆播放；當下已經在努力找問題了，廠商又在旁邊碎碎唸，難怪會是最容易令人暴躁的東西啊！

　　但無線觸發仍是很好用的東西。先談在棚內拍攝，若能少一條線，就可少一件事情。不僅可預防人在踩到線時所發生的種種意外，還可提高拍攝的自由度。更別提在婚攝的場地中，你不可能用有線的方式來觸發閃燈。此外，如果距離夠遠（例如戶外拍攝），這樣的觸發方式就可讓我們將燈放在各種地方，也可讓打燈的創意發揮到極限。再者，如果是更進階的觸發器，則可從相機（大多會出現在 canon）或是觸發器

■ 利用無線觸發可更自由的控制離機閃燈

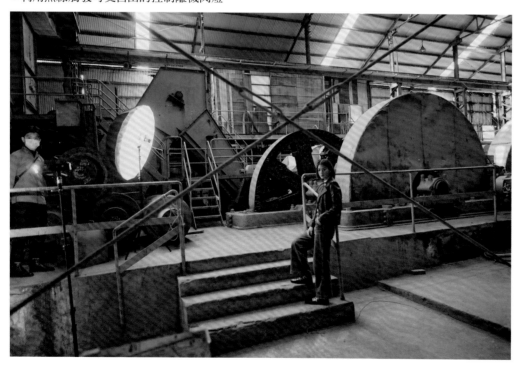

■ 永諾是早期無線閃燈的大廠商　　　　　　　■ X1 觸發器改變了神牛的命運

上去控制燈的出力，甚至是用到 TTL 的功能，所以我會認為觸發器的發展算是協助整個外拍燈發展中很重要的一環。例如燈具廠商神牛，就是依靠超好用的 X1 觸發系統，一步步地打入外拍燈和閃燈的市場，甚至 B 牌大廠還有觸發器的 OEM，所以你必須要好好認識觸發器在外拍燈系統中的重要性。

有些朋友會問，如果有內閃的機種，不是都可用原廠的閃光訊號觸發模式嗎？這個模式在 canon、nikon 和 sony 這三家閃燈系統較完整的相機商中都有，主要是依靠內閃的頻閃功能去傳遞訊號給閃燈且控制其他的外閃。這樣的方式確實可解決早期無線控制器很貴的無線閃燈功能。13 年前剛學攝影時，看到這樣的方式真的吃驚，沒想到有這麼厲害的東西。只是這樣的方式僅合用於近距離的室內或是晚上的狀況，因為需要透用紅外線訊號來傳遞，所以在白天戶外時，已有太多的紅外線而沒辦法把訊號傳送出去。另外就是閃燈本身也要有支援。早期副廠閃燈都有支援，後來發現這樣的模式真的很少人使用，才將它取消了。近年來觸發器的價格都很平民化了，加上大家外拍多在白天的時候，所以這方式可用度真的很低，大家可忽略此觸發方式。

再來是無線電波的觸發方式，這應該是目前主流的觸發方式：距離遠，速度快，不耗電又體積小。有些甚至有支援 TTL 和控制出力的功能，像 canon 系統，因其控制碼是公開的，所以副廠的廠商很容易做出支援度幾乎百分百的副廠觸發器和閃燈。而其他兩家雖然沒辦法做到百分之百，但最少可控制出力和支援 TTL。只是這類的觸發器會有幾個問題比較令人困擾：第一個是無線頻道重疊的問題，這很容易出現在棚內太多無線訊號的狀況。我之前曾使用一款無線網

路的訊號延伸器，其頻道與 Elinchrom 的觸發器頻道重疊，所以在觸發時的干擾很嚴重。但更換延伸器後這問題就解決了。雖然目前已有廠商出到 5Ghz 的版本，但在室內越來越多的無線訊號情況下，還是易受到干擾，所以當我們在室內使用時，得特別注意這個問題。

另外一個問題是老化的狀況，不過這多發生在大量拍攝的攝影棚內。之前室內拍攝的工作量很大時，一個月的觸發量大概會有 20 萬次左右，半年下來，最少就有 120 萬次的觸發量。不論是國外或對岸的觸發器，在這樣龐大的使用量下，到了後期就會發生衰退，而有觸發率下降的問題。所以工作室會定期更換觸發器。我想一般情況下不會有如此驚人的觸發量，應該可不用擔心，但如果你是在多人工作室中進行大量拍攝的狀況時，恐怕很難避免，不論原廠副廠都沒辦法忽略，給大家一個參考。

接著是電池和連接線的問題了。連接線的問題會出現在比較早期的永諾觸發器，因為幾乎都使用容易斷的特殊連接線，所以常有斷線的問題。但在近期，神牛已採用比較好用的音源插頭，我會建議大家去買 L 的彎角接頭線，就可預防斷線的問題。另外也可買些小掛繩，讓觸發器掛在旁邊，如此可預防斷線的狀況。最後便是電池，建議別用外面 30 元一排的電池，因為觸發和接受均很吃電壓，便宜的電池可能在電壓和電流上不穩，也會影響觸發狀況。另外，建議用 1.5V 的一次性鋰電池或是可充電電池，這樣在觸發上比較穩定和好用。

■ 永諾的連接線常是觸發線規格，市面上難找

■ 彎角線可預防斷線問題

老闆，請問我應該要買什麼？
——給想購入的人一些建議

　　購物選擇的過程是愉快的，但往往收到後是痛苦的，當然除了要付錢之外，最怕的就是買到不合己用的東西，所以在這小節內我簡單的談談自己在採購燈具上的一些建議，希望對大家會有幫助。

　　先來個前提，我知道大家都有預算上的問題，但在燈和燈具上，真的沒有超高 CP 值這種商品，所以請不要用慣性找尋高 CP 思維來採買燈具，當然我也很常發生這種失誤。但試想若能提高一些預算，買到自己合用的東西，何樂而不為呢？一個簡單的概念：原本只能買到 60 分的東西，若可多 10％的預算，就可買到 85 分的東西，多令人開心啊。又如果想將買的東西從 85 分提升到 90 分，你可能還要再多 10％的預算；但如果想從 90 分上升到 95 分，可能就不止多 10％了。然而，我想 85 分的東西就可讓很多朋友在使用上很滿意了。至於要不要買到達 90 分的燈和燈具，就要看個人需求了。

■ 室內高 ISO 下可用外閃拍攝

■ 泳裝的拍攝上常
會用到高速同步
功能

　　閃燈的選購：閃燈的選購在前面的小節就談了些許，但我仍在這好好說明。股票投資上有個說法，不知道的東西不要碰，這也可用在閃燈的採購上。如果你今天想買的燈在 google 上查不到任何資料，那就千萬別買了。不論老闆將物品說得多麼了不起，若你本身沒有儀器可以測試，更重要的是，物品買了可不能退，所以網路上查不到資料的（扣除廠商的買賣網頁），千萬不要購買。另外就是使用的狀況和環境，要符合你的場合和體力。殺雞焉用牛刀是我們都知道的道理，所以我才會用 ISO 值來決定要帶什麼燈具出門。如果今天你都在 ISO800 或是 1600 的環境下拍照，外閃真的超好用。ISO 一旦提高，燈的出力就會加強，所以這時不要小看外閃的能力。在外拍時，我會建議最好選購可高速同步的燈，因為高速同步在外拍時很常派上用場，特別是在有太陽的情況底下，如果你不想要用很小的光圈來拍照，就可採高速同步的功能了。現在很多外拍燈都具有高速同步的能力，雖然要對應同一家出品的觸發器，但會比早年用減光鏡的方式好用很多。另外就是要注意，高速同步很耗電力和出力，所以如果都在 ISO200 以下的狀況拍照時，600W 的燈絕對不可省，雖然我也有用 AD200 高速同步在太陽光下和陽光對打，但最多就是打成平手，很快就會沒電和熱當。因此如果有 600W 的外拍燈，在這狀況下就會較容易使用。此外，如果外拍燈需要透過電池來供電的話，我也會優先考慮，這代表你入棚拍照可用原來的外拍燈，無須另外購入，也可省下一些經費。但如果你多是棚外拍照，我就會建議你買棚燈，現在最便宜的 400W 出力棚燈大概都不到台幣 5000 元，這價錢可能買不到一支外拍燈，所以棚燈是最划算的閃燈器材，而且回電也快。仍老話一句，如果是沒看過的牌子或是網路上沒什麼人評論，千萬不要購買，這對新手絕對是比較安全的一個方法。

持續燈的選購：留意兩個重點——就是 RA 值和出力值。舊式的發熱型燈具如果沒有什麼特別需求，真的不要購買，別忘了現在有 CTO 濾片可改色溫，還有很多新燈具可打出投射燈。時代的眼淚是用來懷念的，但千萬別再花同樣的錢購買出力更小的工具，對持續燈來說，同一價格下誰出力大誰就是贏家。而 LED 燈則要看的是 RA 值，建議你可以上網查一下廠商的狀況，如果是高 RA 廠商，一定會有數據，這跟大家互相抄寫閃燈的數據不同。而且 LED 燈要買就買最新的，因為它目前仍舊在持續發展中，通常新的 LED 出力大、RA 值更高，所以盡量買最新出品的，可得到更好的效果和 CP 值。另外如果你是拍攝大範圍的東西，就得買大的出力，像是人這樣的高度，最好用 200W 以上的等級；如果是半身，100W 左右即可。若你是以拍小東西為主又是大光圈，60W 左右和 500 燈珠左右的平板燈應該符合你的要求。再者，如果是用手機來拍攝，那採購環型燈或是平板燈即可。光棒則是用來製造氛圍光的，如果以拍攝清楚為主，光棒就不會是你的選擇了。

■ AD200 是很好用的 200W 外拍燈

■ 用手機拍攝時的光量需求沒有像拍人那麼大，可用一些平板燈即可

觸發器的選擇：跟 LED 燈一樣，買最新的最好。如果是單點式的，通常都是舊款式；當然若是用在棚燈上，因為棚燈的拍攝都由自己控制出力，勉強還可行。但如果是外拍燈的使用，就不建議使用這種單點式。另外觸發器通常新買的都會是最好用的，因為時間久了會有衰退的問題。就我使用的經驗來說，買好一點的對岸牌子的觸發器，就非常好用了。另外有些外閃內建觸發和接受系統，我建議可買這種類型，可省去再裝一個觸發器的麻煩。另外如果你的觸發系統廠商已不再研發，又或是你的閃燈系統商已有新的觸發系統了，建議更新吧，畢竟目前觸發器不像早期那麼昂貴。最後還是建議大家觸發器比較像是一次性的商品，能買新的請盡量購買新的，因為你不知道舊的已經使用多久了，恐怕有衰退問題。還是一句話：觸發器是最令人暴躁的東西。

PART **4**

沒定力千萬不要看這章
燈具的選擇和採購

我常跟朋友說，燈沒有燈具，就只是個發亮的個體，所以可知道燈具在我心中的地位是很重要的。因為沒有燈具的燈，就少了限制光的方向和光線的柔化，比較沒辦法製作各種不同方向的光線和不同的柔光，也會讓打燈在變化上單調很多。所以我常會跟朋友說，買燈時，一定要留些錢來買燈具，不要把所有的錢都花在燈上；沒了燈具，就像相機沒鏡頭似的，很難做事。而燈具的發展也在這幾年快速發展。主要是相機的價格下降了，拍照的人自然就增加了，而燈也跟著降價，自然燈具的需求變多了。另外就是外拍打燈的門檻下降，很多燈具開發成可戶外使用，輕便收納。這個光景在幾年前是很難想像的，但也因為如此，我們在教學上幾乎要每年都查看有什麼新的燈具，並且去了解如何使用。所以在這一章中，我會著重很多新的燈具，也會跟舊的燈具做比較，讓大家知道改良後的差異。再來就是目前有很多「可柔可硬」的燈具，這方面的器材也是以前很少見的，我特別拉出一節，跟大家說一下我的使用看法。最後，我會就這幾年的採購過程給大家一些意見，畢竟燈具還是要花錢的，最少可讓大家在購買前，了解自己的需求，而不會走很多冤枉路。

沒燈具就像 0 級沒裝備 ── 聊燈具的重要性

我們都知道買股票需要做不同類股的配置，最大的忌諱就是一次 all in（傾注所有籌碼）。同樣的，買燈和燈具也是相同的情況。之前會發現，有些朋友買燈，選擇把所有的錢都投入在「那支燈」上，沒辦法的時候再買其他的燈具；或是與其花錢購買較便宜的燈具（像是 200 元的柔光傘），不如一次購買一顆很貴的燈，以為這樣應該可以一次搞定所有的光。其實不論燈怎樣打，頂多就是不同程度的硬光而已，而且還是沒辦法控制方向的硬光。縱使有些可用燈頭做出了 zoom in ／ out 的方式，但無論如何就只是不同程度的硬光差別罷了。當然，你也可以利用牆壁去打一些跳燈，儘管大家似乎都聽過一個叫張馬克的人很愛打跳燈，但其實在他的工作當中，僅有 4 成的方式可用跳燈去克服，有 6 成還是得倚靠燈具才能完成。所以這位張馬克後來也會跟大家說，請保留 3 成的費用來採買燈具；這樣最少在打光上可以有些變化，而不是只有極致硬和絕對柔而已。

如果你是在一個會場中，裡面都是黑牆或是黑天花板，甚至是更可怕的鏡面天花板。這些場所真的沒辦法用跳燈打出柔光，如果這時你又沒有燈罩，只有無限的硬光可用，甚至可能因為這些硬光沒有燈罩加以限制（雖然現在買燈幾乎都會送燈罩了），那你只有無限反射的「旁硬光」。可想而知，打燈的狀況會很糟糕；如果是黑天花板，那你就是在無限高反差的實驗場。正因為如此，我會在外拍工作時，最少帶上 2 個燈具，以控制光線或柔化光線。這就宛如，你無燈且還是一個 0 級的新手，很多狀況發生都可以在瞬間秒殺你。但如果有一些燈具在手上，那你就像有了裝備一樣，雖然不見得可以殺死 boss，至少可以殺殺小怪，或是擋擋基本攻擊，所以真的不可忽視燈具的用途。

■ 婚攝場地的狀況很多，每一個都是對自己打燈的檢視過程

58

至於外拍時的燈具會是什麼樣的配置呢？我通常會預備一硬一軟的燈具，像是一個標準罩或是銀傘，這都算是比較硬的光線，然後再配上一支布比較厚的柔光傘，或是一個雙層布的直射罩。此外，我還會再加一個可柔化光線的配備，例如傘的柔光布，或是罩子的柔光布（雖然感覺沒什麼用），這樣就可在打燈上搭配出不同的組合了。

　　因為燈具種類太多，加上每個人的使用習慣不同，所以在燈具的選擇上很複雜。在下面的章節中，我會簡單的說明曾經使用過的燈具和看法，希望對大家在選擇時有所幫助。

■ 白面的拋物線傘是
　很常攜帶的燈具

■ 拋物線傘加傘布是很方便的一個柔光燈具

■ 無論如何都會帶
　支透射傘來備用

我就是硬性格──了解不同的硬光燈具

在解說硬光燈具之前,先來談何謂硬光。我們可由影子的邊緣區分出硬光和軟光的差別:如果影子邊緣很銳利,那它就是硬光;如果它是很散的甚至是沒影子的,就是軟光。所以我們在這指的,就是可製作出銳利影子的燈具。屬於硬光的燈具大多由金屬構成,當然也有少數用布構成,像是平滑面的銀傘就是一例。但無論如何,硬光燈具最常被人誤會的,就是它反差很大、很難用。其實會有這樣的狀況是因為補燈技術上的不足,如果在補燈上有很好的觀念,其實可以呈現出非常有質感的硬光光線,特別是在軟毛料或是飽和色彩的表現上。接下來,我們來介紹硬光的燈具吧!

標準罩

標準罩應該是大家會碰到的第一個硬光燈具。早期的閃燈設計比較單純,所以在燈罩的設計上也較簡單和一致。近年來因為燈頭的設計多樣化,標準罩的樣式上也越來越多款,像是 B 牌和神牛的某些燈,其標罩形狀就很特別;先不論這些不同的設計款式,標準罩的目的其實很簡單就是打出硬光。但有些朋友會問,不都是硬光嗎?有什麼不同?其實同樣是硬光,也有分布均勻的硬光和光差很大的硬光。像是比較便宜的標罩,因為沒有特別對燈頭光位進行校正,容易打出不太均勻的硬光,且在中央部分會產生極大亮度的光點。所以標準罩雖然便宜(甚至很多都是送的),還是要注意會有這樣的狀況。另外,有些標準罩是 18公分,有些是 19 公分,有些是 17 公分,不同寬度會影響增加燈具的便利性。像是對岸的蜂巢幾乎都是18 公分寬,如果你的恰巧也是,就可以很便利的接上對岸容易買到的尺寸了,更可擴充燈罩的用途。

■ 標準罩　　　　　　　■ 標準罩的打光狀況圖

 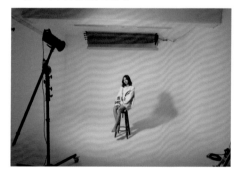

傘罩

　　主要用在打透射傘或是反射傘上，它可讓光線完整的反射涵蓋在整個傘面上，而不會讓光過分地擴散出去。其實很多廠商未特別生產傘罩，很大的原因是因插傘的位置並非靠近中心，所以在傘罩的使用上無法那麼準確。這樣的罩子雖然只有在加傘的時候有用，但如果擔心因有其他光線穿出傘而形成雜光時，可派上很大用處了。

■ 傘罩

■ 有加傘罩時的光擴散範圍

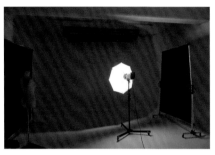

■ 沒加傘罩時光會外漏較多，不好控光

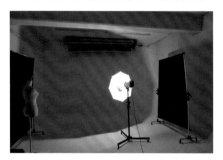

集光罩

　　集光罩主要用於集中光線，可讓硬光打得更遠亦不會因為光線太散而失去力道，我們常用在需要設計出較具集中型的硬光感但又不想有加上蜂巢的「邊緣切斷感」。另外也很常用在商品的攝影上，隔著控光幕就可打出還不錯的光質感。和標準罩一樣，不好的集光罩會有硬光不均的情況，所以在選購時要特別注意。但就我個人的經驗，因為目前的燈頭設計都不同，很難有一罩平天下的狀況，僅能找到合單一款燈頭的硬光罩，此點真的比較可惜。

■ 集光罩

■ 加上蜂巢的集光罩，可讓集光效果更好

■ 沒加傘罩時，光會外漏較多，不好控光

廣角罩

廣角罩通常會用在跳燈上，用以防止往斜後方走的硬光。很多朋友以為打燈時的光線就是直向前方；其實光的走向很廣泛，若燈頭是比較開放式的，就會有斜後方的光線產生。此時若想要打出裸燈，就得加上廣角罩來預防這樣的情況發生。

■ 廣角罩的打光狀況圖

■ 在打跳燈時，可看到沒加廣角罩的光線會擴散到燈的後方

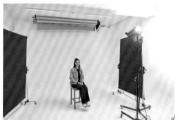

■ 廣角罩

平滑面雷達罩

學攝影時，往往會說雷達罩硬中帶軟或軟中帶硬，但不論是哪個說法，將 Elinchrom 原廠者排除後，幾乎很多雷達罩的光都是比較硬的，因此會將雷達罩歸在硬光的燈具內。雖然雷達罩的中央有個反射盤會阻擋最硬的中央光線，但因其是金屬構成的碗狀設計，就像一個喇叭般，可讓光比較無損的在燈具中直接反射，製作出一個比較均勻的硬光。光的硬度縱使沒有標準罩強，但至少是比較容易均勻的。因此若想打出較均勻的硬光，雷達罩是不錯的選擇。

■ Elinchrom 的雷達罩可換不同的中央反射盤

■ 雷達罩的打光狀況圖

■ 雷達罩的光硬度可由電鍍層的狀況來決定

投射器

投射器的發展已經很多年了，早期主要希望用閃燈打出 spotlight 的光線，或是有一些圖案投影後製造出其他的光效。但因光耗較大，導致使用的廣泛度有限。到了 LED 燈發展的年代，因錄影常需要許多光效，才又帶起投射器的發展。早期的投射器多是用透鏡做出效果，常有中央和邊緣的銳利度差異太大的問題，加上是透鏡，所以持續燈沒辦法開太久，不然會像放大鏡一樣，在焦點處產生加熱的能力。這三年中，投射器已改成可更換鏡頭的方式，也就是可換投射的廣度；在設計上也不像以前笨重且較安全，光耗沒有以前那麼多。

因此建議可用比較內包式的閃燈燈頭，讓光耗較小；至於開放性的燈頭則盡量避免。投射器的發展其實讓我們省略因為製造窗光而得割紙板或是做門窗的麻煩，算是在攝影創意的發展上大家可嘗試的新燈具。

■ 經由投射器做出的光效圖

■ 投射器可由不同的擋片製造出不同的光效

■ 早期的投射器有邊緣銳利度的問題

■ 新式閃光燈具 OT1

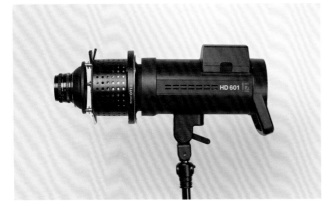

■ 新式投射器可很簡單地製造不同銳利度的窗影

銀傘或是拋物線銀傘

　　銀傘是增強反光的燈具，它本身就是一個硬光的燈具。銀傘可分為平面銀和霧面銀，如果不喜愛太強烈的硬光，可試試霧面銀，通常比較容易用在直打上。拋物線傘雖然可由控制燈和傘心的距離讓光變柔，但若使用在銀傘上，千萬別對柔光程度太過期待。想透過拋物線傘製造柔光，還是得加上傘布才能有比較好的效果。

■ 銀面的拋物線傘

■ 霧面銀

■ 平面銀

■ 傘心離燈遠

■ 傘心離燈近，可看出暗部比較黑，亮部比較亮的高反差

■ 加上傘布後的拋物線傘光會比較柔

硬光箱

　　硬光箱的英文就是 hardbox，它是利用燈管的側面來打光，變成一個比較硬的光線。很多時候，想要一個比較硬的光線，就得讓發光點變小才可產出，而硬光箱就是用這個原理來製造的。它會將因跳燈而製造出的反射光去除，如此便可做出一個很硬的光線。只是這樣的燈具需要配合一個伸縮的燈頭比較好，目前也只有 profoto 有生產此類燈具。馬克因擁有 Elinchrom 很特別的可伸縮燈頭的電桶燈頭，剛好可用在硬光箱上。

■ hardbox

■ 光效圖

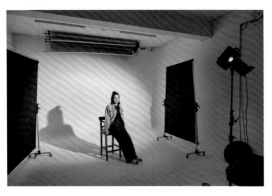

軟的大家愛——了解軟光燈具

　　柔光是大家比較喜愛的光感，主要是主體所製造出來的影子較為柔順，特別是在補光比較不足的時候，此時比較柔的主光多少可抵消補光上的不足。在我們談論柔光的器材之前，先聊聊柔光是怎麼產生的。柔光的產生並不是看使用的罩子種類，而是要看發光面積和其均勻度。簡單來說，就是當發光面積大於被拍攝物時，就會產生柔光的現象；若今天面積小於被拍攝物時，就會產生硬光。另外，如果光線的均勻度越好，光線就會越柔順。曾有個假說，假如今天太陽離地球很近，我們就會處於柔光狀態而不會有硬光產生（因為發光面積太大了）。正因為必須考慮發光面積，才希望大家若要購買柔光罩，不要買小於 90 公分者，這樣在拍人像時，很難會有柔的感覺出現，最多只是把光感打得沒那麼硬罷了。但如果是用在拍螞蟻上，就有可能會是很柔的光線喔！

■ 跳燈的柔光是幾乎無影的狀況　　　　　　■ 大面積的發光器材比較好製造柔光感

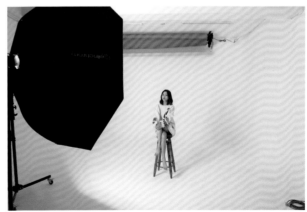

透射傘（含加傘布）

　　傘類算是很古老的攝影器材，分為透射、柔光和反射傘等幾種。一般來說，透射傘的光線軟硬差異很大，因為傘布的厚薄對於光線的透傘影響相當巨大，特別是薄到可看到另一面的透射傘，這般便宜的傘其實沒有什麼柔光效果，所以在選購上要特別小心。但如果透射傘的布夠厚，其柔光的效果較佳。有些透射傘還會在後方加上反射罩，如此行的話，會很像是柔光球，可用於上方的擴散型主光源上，將它當成室內的擴散型照明。

■ 深口透射傘的打光狀況圖

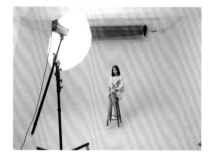

■ 深口透射傘的效果圖

■ 有時也可反打當成白面柔光傘來用

白面反射傘（含再加傘布）

■ 白面反射傘的打光狀況

　　白傘另一個名稱為柔光傘，主要是利用其白面來作為柔光的反射。但因為其反射的距離不長，所以要真的稱為柔光，仍有些距離。我們常會用白傘來作為較溫和的打光，像是背景或是一些邊光。就我個人的使用習慣來說，我不太愛用白傘當拍攝人物的主光，反而比較常用在物體的打光上。

■ 白面傘的效果圖

■ 白色柔光傘

如果白傘的面積大於 150 公分以上，我會將它當成一個補光的光源，特別是正面的補光。因為這樣的面積已足夠大到可柔化光線，所以當成有點硬度的補光還是挺不錯。

■ 如果不加傘布，多會用在拍攝美食上

■ 大型白面傘當正面補光的狀況

方罩及長條罩

大家會將方罩和長條罩列為優先考慮的柔光器材，但我個人比較常在物品打燈上使用這兩個罩子，特別是方罩。有時甚至會將方罩的外層布去除，並利用和控光幕的距離來打光，目的是為了讓光線的柔化更加好看，此原理和罩子上的雙層布很像，因外層布沒辦法控制光的距離，但控光幕可以，如此一來，在打拍攝物品的燈光時也比較好處理。而長條罩我比較常用在人的補光和邊光的營造上。如果作為正面的補光，就是放在八角罩下方，當成一個長條型的光牆，讓人的正面有大面積的柔光。再者，如果是當成邊光，我會以主光的軟硬感覺來決定內層布的多寡。如果主光是軟光，就會用單層布來當邊光；如果主光是硬光，就把兩層布都拆開，如此較容易搭配主光的氛圍。

■ 方罩的打光狀況圖

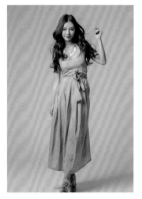
■ 方罩打燈出來的效果

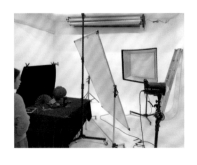
■ 利用控光幕來控制方罩的柔度

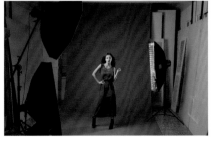
■ 長條罩的應用多用在後方的邊光製造上

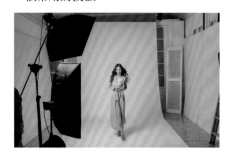
■ 罩子下方用長條罩接光是在棚內拍攝很常用的技法

八角罩

　　八角罩是大家在拍人像打光時的第一個選擇，主要是其近乎圓形的光感，若打在人像上比較像是自然光的感覺。一般來說，我用 135 公分以下的八角罩時，會將它當成一個主光來使用；如果是使用超過 135 公分以上者，就會將它作為補光。有些朋友會問，如果是拍攝 2—3 位模特兒時，是不是就一定得用 150 公分以上的八角罩呢？我會建議不如將兩個小罩併起來，其光感會比大的八角罩更柔順。因為其實大的八角和長條罩很像，都有光打不均勻的狀態。雖然廠商會在內層布上再多縫上兩層布，但因為中央的光線距離不夠，使其整體光線還是不均勻。有些廠商因為傘孔的位置很特別，像是 Elinchrom，會提供另外一個可柔化直射光線的方式——插上一個反射片。這樣的方式也可擋住正面的直射光，然而雖然可柔化光感，但出力耗損比較大，最少在柔化光線上是不錯的方式。

■ 八角罩

■ 八角打光後的圖

■ 八角的打光狀況圖

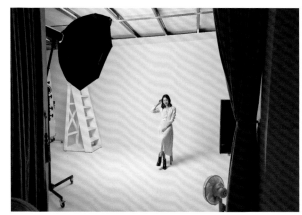

■ 併罩是替代大罩的好方式

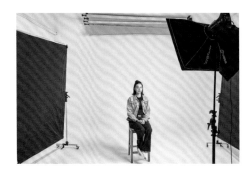

■ 內層布中央縫上雙層可減少中央強光的突破

■ Elinchrom 的中央傘孔可換成不同的反光片

十六骨深口罩

　　深口罩算是八角罩的一個改良，主要是修正光線不均的狀況。深口罩是利用將正面距離拉長的方式，讓中央的光線走一個比較長的距離而達至使光變軟的效果。這樣的作法確實讓光的均勻度提升許多，卻相對的使燈具變長，拍照時的打光空間就會增加。所以深口罩我多用在棚內，很少會到戶外使用。這樣的大燈具不但在非商業空間中移動困難，在戶外風大時，使用上也較不便利，所以棚內會是較為安全的使用空間。但先不管空間的問題，在打光的均勻度上，深口罩的效果確實不錯，因而慢慢取代了八角罩在棚內人像打光的地位。

■ 16 骨深口罩

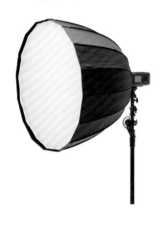

■ 深口罩的效果圖

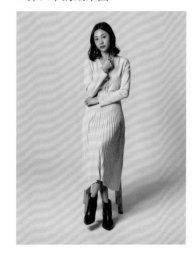

■ 深口罩的打光狀況圖

■ 由測光數據可看到，深口罩的中央和邊緣光差是比較小的

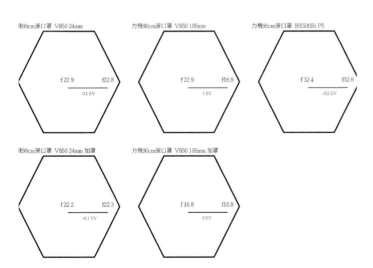

飛90cm深口罩 V850 24mm
f 22.9　　f 22.8
0.1 EV

力飛90cm深口罩 V850 105mm
f 22.9　　f 16.9
1 EV

力飛90cm深口罩 BX500Ri P5
f 32.4　　f 32.6
-0.2 EV

飛90cm深口罩 V850 24mm 加罩
f 22.2　　f 22.3
-0.1 EV

力飛90cm深口罩 V850 105mm 加罩
f 16.8　　f 16.8
0 EV

■ 深口罩的長度比較長，因為在戶外拍照上比較不方便

快收式雷達罩

快收式雷達可算是八角罩的變形，因為不好攜帶，有時會退而求其次的用這個打光器材。快收雷達有很多不同類型，但構造大致上都差不多。只是在這兩年開始有廠商把雷達做得比較深，讓它的構造介於八角罩和雷達罩之間。但因為其中央有擋片的設計，所以在打光上可預防太強烈的正面直射光打在物體上，且在柔光的狀況上也會比較好。另外就是，擋片也可讓光線擴散到罩子的邊緣，使整體的光線較均勻好看。

■ 快收式雷達

■ 快收雷達打光狀況圖

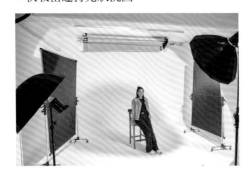

■ 快收雷達打光的效果

■ 早期的快收雷達設計

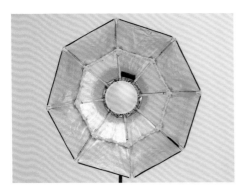

■ 快收雷達中央的可拆式擋片，不用時可換成內層柔光布

■ 換成柔光布的快收雷達

拋物線傘（含加傘布）

　　拋物線傘算是很新的攝影器材，在打光方面和深口罩的感覺比較相似：主要是拉長中央的距離，讓光在傘中做不同的反射狀況。傘的另一個好處就是中央的光會反射到傘面上，不會直接打到主體，此時若加上柔光布，可讓光線很均勻、很好看。而拋物線傘的另一個好處，就是其打光可調整距離，所以我們可用拉近拉遠的方法來控制光的軟硬狀況，儘管差異不會很大，但至少可控的狀況能讓我們在打光的控制上多一個選項。

■ 拋物線白傘

■ 白面拋物線傘的打光狀況圖

■ 白面拋物線傘的效果圖

柔光球

　　柔光球最早的應用多在錄影上，這三年開始有廠商製造出來給閃燈使用，但因一般我們的接觸較少，以為它就是柔光的工具而已。其實柔光球的發光面積通常不大，當然不會跟「柔」扯上關係。我們若想營造自然擴散光，可使用柔光球，將它當成仿自然光的主光來使用，因此我們常會用「吊」的方式將它放在空間上方，作為一個自然由上往下的擴散光源來使用。

■ 柔光球的外觀

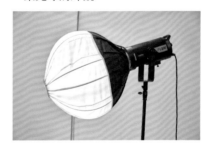

■ 柔光球的光感

■ 柔光球的打光狀況

■ 有時可利用這樣「吊球」的打光方式模擬自然天光

不算哪一類 —— 其他的控光燈具

　　這一章我們來聊聊跟軟硬光沒有關係的控光型燈具。這些燈具很容易被大家忽略，只在每次使用它們時才了解其重要性。前面所說的燈具都是將光變成軟光或是硬光，但若想要以燈控制光的方向是很困難的，主要是光一旦由燈具發出，不只是正面有光線，連側邊也會有光線。光線的差異很多時候僅僅是光的軟硬和強弱的差別，但無論是多弱的光線，光始終還是會出現，所以若想要真的消除它們，就必須要用「遮」的方式，才能阻擋光線。另外，除非你身在一個全黑或超大的環境，不然或多或少都會有反射光產生，這些反射光就會影響到暗部的亮度。因此若你要拍一個高反差的東西，就必須思考如何把這些東西消除。最好的方式就是採用遮黑把光消除，這樣才能讓暗部更黑，且增加整張照片的立體感。再者，當你拍攝商品時，會因為商品太小、燈具太大而決定限制光線，這時打燈很有可能會讓原有立體的轉折面全部光亮，看不出立體感。用燈具的目的就是打出局部的光感以增加不同面的亮度差異，因此遮黑成為商品拍攝一個很重要的技法。

■ 如果沒遮光，暗部的黑就會出不來

■ 有遮黑

■ 沒遮黑

■ 一個完整的商業打光需要很多的遮光步驟才能完成

蜂巢

　　蜂巢和四葉片應該是我們最常用來限制光線的燈具,基本上只要玩燈一段時間的人都會知道用途。蜂巢分成不同的口徑角度,從最小的 10 度到大的 60 度都有。數字越小口徑就越窄,因此可由需要的控光狀況來選擇蜂巢。我個人比較常用的是 60 度蜂巢,多用於打背景紙的背景光感,另外也常用在商品的攝影中。在柔光罩上有一種叫做軟蜂巢的東西,主要是用在限制軟柔罩的光走向。軟蜂巢分為格狀跟黑布遮光型;大陸的幾乎都是格狀的,這一款用在拍人像上問題不大,但若用於拍攝商品時,就會留下格子的反光,而且其邊緣的光會收到太過「瞬間」的感覺。

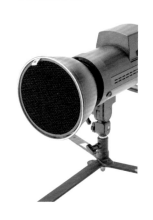
■ 60 度的蜂巢

■ 60 度蜂巢的打光感覺

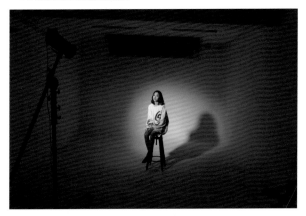

■ 60 度蜂巢的光感

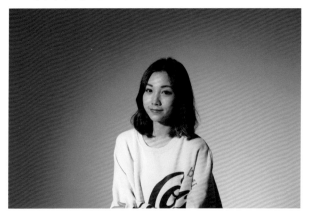

■ 40 度蜂巢的光感

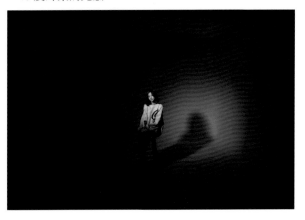

■ 20 度蜂巢的光感

我個人並不喜歡因為影子而失去一個過度感，所以我較常採黑布遮光模式，最少邊緣的光會慢慢地消失。可能它的收光不快速乾淨，但我個人偏愛光慢慢消失的氛圍感。

■ 蜂巢可用在背景的層次感上

■ 遮黑式軟蜂巢

■ 傳統的格狀軟蜂巢

■ 格狀軟蜂巢效果圖

■ 遮黑式軟蜂巢效果圖

四葉片

　　四葉片是另一個大家比較會碰到的擋光器材。有些四葉片罩上還可再加上蜂巢，將光阻擋至一個極限。雖然四葉片可用於擋光，但若想擋出銳利的邊緣光感，其實是比較困難的，除非你的東西離光源和燈具很近，才可能達至此種效果，否則就只是一個相對暗的部位的擋光感而已。雖然都是擋光用的工具，但四葉片的擋光比較自由、可控制，不似蜂巢就是一個固定區域的擋光效果。此外，四葉片大多加在標準罩上，所以主要用在硬光的擋光上，或是在拍攝商品時，用於控光幕後方的擋光上。

■ 四葉片的光感

■ 可看到四葉片的遮光是沒辦法有銳利邊緣的

■ 如果要完全銳利的邊緣光感還是要用投射器

■ 目前的四葉片大多可再上蜂巢

■ 商品的拍攝很常會用到四葉片加上控光幕的組合

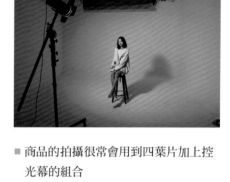

豬鼻

　　豬鼻其實可想成是比較小型的蜂巢。因為蜂巢多是加在標準罩上，但有時要打光的物件實在是太小了，再小的標準罩或是四葉片都沒辦法將光限制住，不如將發射口做小一些。再者，因為形狀很像豬的鼻子，而取名叫豬鼻。這樣的器材多是用於更小區域的打光，例如用在物品的打光上，特別是加上控光幕之後的超小型柔光感，都可透過豬鼻和控光幕來完成。有些豬鼻連前方的小蜂巢都可透過換成更小的口徑，方便我們在拍微小物件上更易於控光。

■ 豬鼻可用在背景的層次感上

■ 商攝的案子上很常會用到豬鼻在區域的打光上

■ 控光幕用在打光上的狀況

■ 控光幕離人比較遠的光感

■ 控光幕離人比較近的光感

控光幕

　　控光幕算是一個柔光的器材，但有些控光幕上方會額外加塊黑布或是白布，變成如反光板或是黑板的能力，所以我把它歸在可控制光線的器材來加以解說。我們先來聊控光幕好了，控光幕算是可控制光軟硬的工具，其原理和散景很像；如果今天控光幕與燈距離近、離主體遠，就會是比較硬的光感；反之，就會是很柔的光感。和柔光罩中光和布的距離是固定的不同，我們可自己來控制光的軟硬，這會讓我們在拍攝時有較大的控制度。只是這樣的方式有一個很大的缺點就是打光空間可能要拉得很遠，因此若是在小空間內就不太合適了。如果加上黑布，就可變成有減光能力的板子。我們在拍照時除了可加反光板增加光線外，減光也是個方法：加上一些黑邊，物體的立體感就會提升，所以我們很常用增光和減光的工具來代替無法打光的地方的光線控制。

■ 加上黑布後的控光幕就是一個遮黑板

活生生血淚史 —— 一些採購燈具的注意事項

和前一章的燈一樣，在燈具的採購上我也遇到了很多問題。由於閃燈資料不足，因此在燈具上可說是發揮到了極限，但在我剛學燈的年代，根本沒有人會去測量燈具的差異，更別說寫在一個公開的平台上了，只能用「消息的傳承」來了解自己需要買什麼燈具。儘管有一個專賣燈具的平台或是店家，但因為沒辦法實用，加上沒有其他的牌子可比較，只能陷入店家賣什麼，我們就買什麼的局面。到了這幾年，特別是 youtube 發展後，我們可在網路上看到很多燈具的使用心得，儘管別人的習慣和作法不見得適用在你身上，但最少有個參考資料可了解，所以在這小節我簡單的談論一下購買每個燈具時的考量，供大家參考。

首先是柔光罩類，這邊指的是方罩、長條罩、八角罩及深口罩。一開始大家都會為了要買多大的八角和方罩想破頭，其實就個人的經驗來說，如果你常拍的是物品，買個 40X40 或是 60X60 的方罩就足夠了。如果你要拍到單人，那最少要買 60X40 或是 90 公分以上的八角罩才行。基本上小於 90 的八角罩之柔光力絕對是不夠的，所以若想要拍人像，最好還是購買 90 公分以上的八角。至於拍人時，要選購八角還是方罩，要看個人的使用習慣，我也曾到過一個拍人像的棚中，裡面沒有任何的八角罩，因此還是要看攝影者的學習過程和習慣，方罩或八角沒有一定的好壞，只要能達到自己的需求就是好的燈具。

■ 135 公分的八角是人像棚早期可建議有的燈具

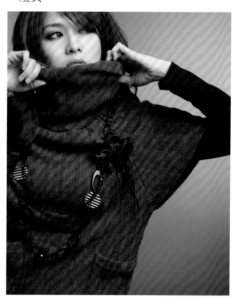

■ 深口罩目前是我打燈常用的選擇

另外，有些朋友可能會對八角和深口罩的選擇產生問題。就我個人來説，我還是會買一般式的八角，但尺寸較大，可能都在 135 到 180 之間，這樣的大八角多用在正面的補光上；因為八角的光擴散性比較廣，容易打到每一個角落。在主光的選擇上，我偏愛深口罩，因為光較均勻，而且光線的方向性足夠，若想要打出比較準確的主光，此選擇較容易使用。如果只剩單層布的話，光的力道比較強，用在人像的主光拍攝上會是我很喜歡的光感，所以兩種罩都會使用：一個用在主光，一個用在補光。

長條罩多用在拍攝商品或是人的邊光，另外也有些人會像我一樣，用來把八角的光連到地上。無論使用哪一家的長條罩，都沒辦法將中央和邊緣的光差變小，即使是反射式的長條罩也一樣，所以在長條罩的選擇上我會留意蜂巢的設計。就像之前説的，如果是選擇對岸的網格狀蜂巢，會有反射上不好看的問題，因此我習慣使用縮小範圍的長條式蜂巢，這樣在拍攝商品的反光上就能減少反光面的問題了。

再來是傘的選擇上，先不論是不是深口，除非是廠商的傘布非常特別，否則我只會買碳纖桿的傘，鋁金屬就不考慮，因為損壞率真的太高了。如果都是碳纖桿的，就會買 16 骨的，因其比八骨打出的光更圓。若是都在 16 骨狀況下，我會選買深口的，可打出比較柔的光，但比較硬的光也能打出來；重點是，加了傘布後會跟柔光罩一樣；一傘三用，實在沒有道理不選深口傘。另外這幾年已有廠商出廠安全傘扣的版本，可預防以前容易被傘夾到手指的狀況，所以如果是安全傘扣者，我也會列為優先考量。

■ 鋁骨式的已算舊設計，很不耐用

■ 碳纖傘桿

■ 16 骨的打光形狀比較圓，會有像八角的感覺

■ 深口傘加上傘布就跟柔光罩有相似的效果

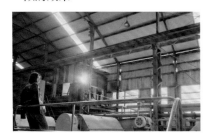

■ 有安全傘扣設計的傘

再來是標準罩和其他的硬光罩。其實硬光罩反而是最難買到好的，因為這個類型的器具價差很大，效果差異也很大。通常來說，硬光罩越大，光的均勻就越難達成，所以有時也會因為價差而妥協，只要沒有明顯的光點即可。另外就是，如果你用手拗一下就會產生小變形者，可得多注意了。因為硬光罩如果外型被更改，很難能將它變回來。這樣的罩子容易出現在很低價的版本中，原因多是金屬選用太軟太薄的款式，所以很容易變形，大家在購買時要格外小心。

雷達罩是否要購買就看個人的選擇了。我會把雷達和豬鼻列為不一定要購買的清單，有需求時再購入即可。因為雷達可用單層布的深口罩來取代，豬鼻則是倘若你沒有要打很小區塊的光線就可免除，所以這兩樣東西非絕對必要。另外雷達罩得注意其表面的鍍銀狀況，如果不均勻或是霧面，光會比較柔；如果你想要較硬的光，則以光滑面較 ok。另外之前曾流行所謂的波浪罩，其功能除了在眼中的光點會呈現一層一層的以外，這樣的設計也讓光能夠均勻地打到邊緣，此罩的確可弄出不錯的均勻硬光。

最後是控光幕和反光板，我會建議最好都預備一個。因為這類的器材價格不高，又可提供最方便的反射光和柔光，可算是高 cp 值的器材。好收納也是它的優點之一，所以只要買自己認為好用的即可。目前已出產有手把的版本，在使用上很便利，我會列為優先的考量。最後給大家一些概念，如果你有買燈的預算，最好預留買燈費用的一半，作為購買器材的支出，這是一個基礎值，讓大家在買燈的器材時，方便抓出一個合自己所用的預算。

■ 大陸製的雷達罩光感都是比 　　■ 波浪罩的光感
　　較硬的光感

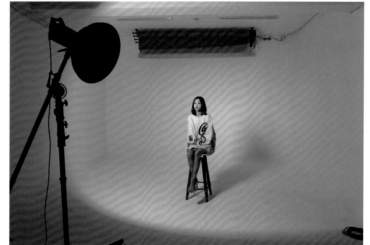

PART **5**

背景紙的
打光範例和解析

背景紙的打光對一般人而言很少會碰到，但其實許多打光的原理，都是由背景紙的打光而來。所以在我每本書中，即使知道大家對棚內的接觸不多，還是要跟大家聊聊背景紙的打光。

　　為什麼會從背景紙開始聊基本的打光呢？主要是因為背景紙的環境很單純。在拍背景紙時，我們會將現場光減到最低，所以基本上，模特兒身上的光都由我們自己來打。也正因為如此，對於每支燈的作用會最了解和清楚，甚至是對反射光的狀況亦可從背景紙的拍攝中得到理解。背景紙的章節在這本書中並不多，但還是希望大家多了解一些，至少在補光和連接光的概念上，可以得到最完整的了解；另外就是柔光的狀況也可在背景紙中得到比較深的體會。所以，多了解棚內打光，就是打好根基，如此一來，當我們進行到之後的章節時，才可了解每支燈的應用。

一切就從白背開始吧！

佈 · 燈 · 內 · 容

　　棚內的打燈是執行接光的最好場所，因為棚內有很多不同的燈具，把這個概念執行下去，像本文的例子就是大型燈具和跳燈的最好結合。這次的業主希望拍全身搭配的照片，所以在佈光的思維上要以全身為主；棚內剛好有一個 185 公分的大型罩子，想當然耳採用這樣的燈具作為一個主光來執行。

　　這樣大的罩子通常都會有雙層布，不過就我個人的使用習慣來說，並不喜歡加上外層布，因為如此大的罩子其實在內層布的設計上往往是採雙層布的縫合，所以在擋住中央比較強烈的光線效果上比較好。另外，因為其半深口的設計，使得中央光線的行走距離較長，加上大罩的內部不斷反射，使其出來的光線不似小罩一樣；中央和旁邊有很大的光差，其柔光的效果也比較好。不加外層布的另一個原因是，加了之後光會太柔，或許在拍攝當下很美、很好看；但在後製上，若和有點硬的單層布光相比並不佳，特別是在拍攝比較偏毛料的衣服上。所以這罩子我偏愛「單層布」式的使用，不論是當主光或是在當正面補光上。

　　很多人使用大型罩子（超過 150 公分以上的罩子）時都會想：若是採用這樣的罩子是否就可以很簡單地將一個人打亮。卻沒想到罩子再大，打光還是有極限，更別說還有邊緣光衰退的問題（長條罩和方罩越大會越嚴重）。當我們在拍這圖中的例子時，還是需要其他的光將畫面中偏黑的部分補起來。因為棚內較大型的燈具只有

<div style="border:1px solid #000;">

本章小觀念：

大型燈具的使用心得／
跳燈的補洞概念

</div>

<div style="border:1px solid #000;">

器材

canon 1DsMK3 ／
canon 70-200mm ／ F2.8L IS

Elinchrom BRX500 X 2 ／
Elinchrom Dlite 4 it X 4

銳鷹 185cm 16 骨半深口罩留內層布

1/125 秒／ F8 ／ ISO200 ／
手動白平衡

</div>

這一個罩子，且這次拍攝的位置在一個全白的大型無縫牆中，所以選用多燈的跳燈，將偏黑的部分補起來。首先是模特兒的左手下方，此位置是離罩子最遠的地方，所以在這使用一個向地的斜後跳燈來補下方的反差。另外，在攝影師的左右肩方向，再加 2 支向後跳燈來補正面的反差。最後，是模特兒後方的背景，並未採用柔光傘或是反射傘的方式，而是使用 2 支向側牆打的跳燈，使背景的亮度不會那麼暗，這樣，光便可連接到模特兒的背後。

　　儘管這次例子用的燈有些多，但這是無其他燈具的一個使用方式；如果有其他的燈具，就可考慮用其他大型燈具來補光，如此一來最少可免去一些棚燈的使用，也無須一直擔心若跳燈位置不好，鏡頭會有吃光的問題。

大罩和小傘的上下連線

佈 · 燈 · 內 · 容

婚紗的拍攝通常以全身為主，除非有一些小細節要拍攝，否則在拍攝時，燈具的使用往往都以大型燈具為主軸。婚紗除了比較普遍的紗質之外，緞面的布料是另一項大宗。拍攝緞面和紗質材質時，在光感使用上會有一些不同的重點：我們可將緞面當作是比較軟的金屬，拍攝金屬時，會採用相當大量的「面光源」，為的是拍出金屬的質感。同樣的，我們也可用這樣的思維來思考緞面的拍攝。但緞面又和金屬不同，它的本質無論如何仍舊是「一塊布料」，所以仍有軟的成分在裡面（應該說軟的成分占比較多）。當拍攝軟性的布料時，我們都會用些硬光讓材質表現得更好。有趣的是，緞面有金屬的反光，所以要用面光源，加上是布料，所以得用一些硬光，這在打光上看起來或許是兩個極端，但實際上，打光的器材絕對不是「只有黑白沒有中間」那麼簡單，很多燈具只要你多花些巧思，它還是可帶出軟硬光的特質呢。

我們前幾章有使用過的 185 公分的半深口罩，如果把內層內裡拆除，就會變成一個軟中偏硬的光感，因為已無布可擋住中央的硬光，所以燈的中央硬光可毫無保留的照射在主體上。但另一方面，因為罩子本身仍可提供邊光的反射，所以除了中央的硬光外，還有一個偏柔的補光可補在硬光的邊緣，形成一個中間偏硬、周邊漸軟的光感。而這樣的深口罩還有另一個好處，就是它不似舊式的八角，光線會一直擴散出去；邊緣有些「收斂」的效果，像是加了蜂巢一樣，將光控制在一個區域中。因此如果打算打出一個比較有限制的半硬光或是軟光，這樣的深口罩真的挺好用的。

本章小觀念：
大型燈具的硬光直打感／
補燈的範圍取捨

器材

canon 5DMK2 ／ Tamron 24-70mm
／ F2.8 VC USM（A007）

Elinchrom HD500 ／
Elinchrom style600

銳鷹 185cm 16 骨半深口罩不用布／
Einchrom 83cm 透反兩用傘

1/160 秒／ F11 ／ ISO100 ／
手動白平衡

在這例子中，我請模特兒靠在無縫牆旁。無縫牆的優點就是有「牆」的白背。善用這空間請模特兒擺出不同的動作，採用較側光的打光方式，但並不限制模特兒的臉朝向哪個方向，此時，這樣的側光打法雖然可提供不錯的光影感，但如果正面不打光，背光面還是會偏暗，所以要做補光的動作。我不想破壞背景的灰階感覺，所以要用限制光方向的補光方式。也曾想過使用罩子，但罩子能打的範圍限制較多，如果要打到全身，就得架設兩支燈。最終，以透光傘的方式，將補光範圍介於燈罩和跳燈之間，雖然沒辦法把光限制在一個區域內，但最少比跳燈的大範圍好，重點是：一支燈就可完成補光。

有時罩子的使用不用固定，可將布拆下，或是轉變成平時不常用的方向，又或是在上面加其他燈頭器材複合使用，應該都可找到另一個新的使用方向。

有黑才有白，遮黑很重要

佈 · 燈 · 內 · 容

在打燈的觀念中，我們很常運用到「遮黑」這個技巧，原理就是「有黑才有白」的對比概念。如果環境都是很白的區域，你根本無法得到一個令人滿意的白色；但如果是在一片白色中點一個黑點，那個黑就會讓這片白色顯得更白了。同樣的，如果在一片黑中有了一點白，黑就會令人感覺更加黑。所以我們常會用遮光的方式讓白色的區域看起來更白，也可以增加一些立體感和留下一個與背景區隔的分界。

在這個例子中，我雖然用了一個打光上可能會限制光方向的深口罩，另外也拉開了人和背景的距離，不讓光線在背景的範圍太大，但我仍習慣地在左右兩邊加塊遮黑的板子，並在模特兒的左右兩邊拉出一條黑色的長邊，如此一來，不僅可以增加立體感，也不會有一種很「突然性」地把人和背景拉開的感覺。因為有時大家會為了要拉開人和背景的距離，採用打邊緣光的方式；可惜的是，萬一打邊光的方式沒用好，導致光有時過亮或是光的硬度太硬，反而會破壞畫面中對於主光的光感視覺。所以我比較偏好使用有延伸光感的反光板或遮光板，來做和背景的切割。

因此不用一個 185 公分的大罩子，而是改成一個 120 公分的深口罩。深口罩的好處是光會比較均勻，但相對的，也代表著它會限制光的走向，因此光的範圍無法拉寬。於是我們使用一些接光的方式把光線銜接起來。大罩子雖然打光的範圍大，但光線較不均勻；

本章小觀念：
遮黑的概念／
延伸光牆的製造

器材

canon 5DMK2 ／ Tamron 24-70mm
／ F2.8 VC USM (A007)

Elinchrom HD500 ／
Elinchrom style600

selens 120cm16 骨深口罩加內層布／
Einchrom 83cm 透反兩用傘／
120x240cm 大型黑色板

1/160 秒／ F11 ／ ISO200 ／
手動白平衡

小罩子雖然光比較勻稱，但範圍很小。所以用大罩時，我會加顆跳燈的極柔光來補足大罩的不均缺點；若用小罩時，就會用不同的柔光器材將光連接起來。因此在這個例子中，以一個柔光傘的方式將 120 公分罩子下方打不到的光接起來，這樣一來，光線就可由上往下延伸，變成一片光牆了。

光要打亮很容易，把燈打開，用盡全力，就會亮了；但若只是想要某一個區域的減光和加光，就是技巧了。同樣的，打一個區域的光很輕鬆，但想要把光接起來，就需要多個燈具的配合才可以完成。

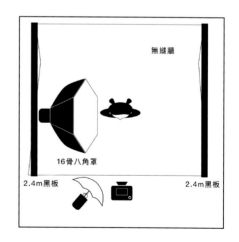

上下三支燈的三角面積打光法

佈 · 燈 · 內 · 容

　　在型錄的拍攝工作中，除了白背的拍攝之外，有時也會拍一些背景較深的照片，特別是在秋冬兩季節。還記得初學打燈，最怕的就是拍攝深色的背景，因為背景怎麼拍都拍不黑，更別說整個人看起來相當地明亮，完全沒有深色背景的穩重感。其實在深色背景上打光，一開始就有一個很大的錯誤：將光完全打在背景上。簡單的說，就是背景跟人太靠近了，光才會打在背景上。曾經有朋友詢問，是不是可以加上蜂巢來限制光線，但，若你限制了主光，人正面的補光仍會打在背景上頭，加上蜂巢的光太窄，自然而然地會製造出反差過大的錯覺。因此若想要克服這反差，又要用正面補光，就有可能會因背景是面光源而導致整個均亮、失去暗背景的穩定專業感。所以在拍深色背景時，就要注意幾件事，和準備一些器材來限制光線的亂彈反射。

　　首先要做的，就是要找出背景和人亮度相似的原因。如果你只有單一光源，且主體前後的事物亮度和主體差不多時，是否代表這樣的光線就可打在主體的前後左右區域，也就是說，主體和背景太靠近了，近到主光也會打在主體附近的物體上。所以我們首先要做的就是把人和背景拉開。一般來說，我習慣將人和背景的距離拉到最少有 1.5 公尺，這樣才可避免主光不會過多地打在背景上；當然如果你有更長的距離，我會建議可拉到和人身高相似的距離，這樣才算是比較安全的距離，不會讓光過分的打在背景上。

本章小觀念：
腳部補光的技巧／
控制光不打在背景的
技巧

器材

canon 5DMK2 ／
Canon 24-105mm ／ F4L IS

Elinchrom HD500 ／
Elinchrom style600 x2

Selens 120cm16 骨深口罩單層布／
Einchrom 83cm 透反兩用傘 x2

1/125 秒／ F9 ／ ISO200 ／
手動白平衡

另外要注意選用燈具，例如會過分地將光擴散出去的一般反射傘就無需考慮了。而舊式的八角也會因為光線擴散緣故，不建議採用。如果真的沒辦法，我會以像打側光的方式般進行，但燈具的光軸不該與人的肩膀對齊，而是在完全不會打到人的情況下才是比較可行的。這樣一來，我們就可用手動模式來限制光線走向，製造一個比較柔順而且範圍不小的柔光，亦不會直接打在背景上。

但這樣的打光情形，假設在模特兒左右兩邊都有白牆，就會出現一個反射光，如此一來，我們之前的準備工夫可就白廢了。所以不論是在拍黑背景或是深色背景，除非模特兒兩邊的反光面距離超過 7—8 公尺之上，否則我們都會用遮黑板的方式，將它放在模特兒的左右兩邊做出減光。除了可減少模特兒兩邊的反射光外，也可控制背景的亮度。

在前面幾章曾說到，小罩的光就以罩來連接，有時也可用布較厚的透射傘。在補光的過程中，如何把光隱藏到只有單一的主光源和影子是非常關鍵的。要做到這樣的方式有個很重要的觀念，就是補光的光勿硬過主光。只要不硬過主光，就不會有雙重影子的產生。在這個例子中，因為主光的打光方式乃採用一個直射式的罩子，並採單層布，而下方補光的透射傘亦是單層布，所以最多就是打平手；如果可把主光直接連接到腳部，也不會有雙影子的現象發生。或許有人會問，傘打光的方向不是朝向背景嗎？為什麼背景還是不亮呢？因為傘和背景的距離最少有 2.5 公尺以上，如此遠的距離加上光的亮度不夠，就不會對背景灰度產生什麼影響。

深色背景的拍攝除了用在型錄上，很多個人的肖像拍攝也會採用，以凸顯被拍攝者的專業感，所以灰背的拍攝可算是素背拍攝的基本功了。

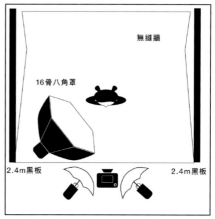

可前可後，大罩的補光應用

佈 · 燈 · 內 · 容

很多朋友在看完我的教學影片或是書籍之後，都會發現我用方罩的機會少之又少，特別是在拍攝人像時，最多就是在人的側後方加個長條罩。有人會問：方罩是不是在進行人像攝影時，使用機會較少呢？其實這樣的說法有些偏頗，最主要的原因是，目前可用的燈具在選擇上太多，不像早期只有簡單的方罩或是八角般，如今還有深口罩、拋物線傘或是反射式柔光罩。器材的選擇多了，自然對單一罩的依賴度就會下降，特別是在用來作為主光器材的使用；因此不會在某個器材的使用上占很大的比例。

但在補光的器材上，反倒單純許多，因補光的要訣就是在光的軟硬度上去做比較。一個不會搶主光風采的補光，其光線必定要比主光「軟」，所以在棚內補光的器材選擇上，多是以比較大和可製造出大範圍的柔光燈具為主。儘管跳燈也是個不錯的選擇，但有時會因為室內裝潢的反射問題，而產生不太好看的雜色反射回來。另一方面，在跳燈的使用過程中，有時站在後方的廠商容易被光閃到極度不舒服，對於廠商的眼睛舒適度而言，絕不是一個好的選擇。再者，對毛料材質來說，跳燈的光柔度太柔，無法將軟質地物品的質感表現出來，因此軟質地的東西還是需要「直射式」或「有方向性反射式」的燈具才可以獲得好的質感。

本章小觀念：
補光器材的選擇／
光軟硬的簡單計算

器材

Canon 5Ds ／ Canon 85mm ／
F1.8 usm

Elinchrom ELC500 x2

Elinchrom 60cmX60cm 方罩雙層布／
Einchrom 180cm
反射式大八角雙層布

1/125 秒／ F8 ／ ISO200 ／
手動白平衡

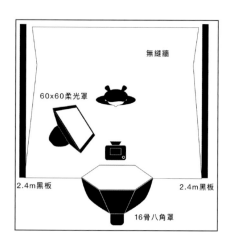

在這次的拍攝中，我用一個 60 公分大小的方罩，為什麼會用方罩的原因已經忘了，可能是有器材太久沒用而使用看看的想法吧。因為只要補光的狀況良好，主光採用什麼器材就只是當下的一個念頭而已，除非是廠商有要求一些特別的光法或是希望有硬光的調性，否則在燈具的使用上我挺隨性的。掌握好補光狀況，主光的陰影強烈就不會是很大的問題。比較需要考量的是，在拍攝中，如此大的補光器材會不會阻礙到拍攝和廠商的動線。所以打好主光之後（用簡單的環型光光法），就要來決定補光的軟硬了（布要鋪上幾層）。

我有一個比較簡單的計算方式，就是只要有塊布，就可當作柔化 1 次，如果有擋片（像是柔光罩中間的盤），便可當作柔化 1.5 次；如果是反射式，銀面算 1 次，白面算 1.5 次；透射傘反打（布夠厚）可算成 2 次。但如果反射燈具大於 175 公分，柔化得再多算 1 次。透過這樣簡單的計算，可大概知道補光目前的柔化狀況是不是多於主光了。今天的拍攝情況是，主光是雙層布，所以可算作為柔化 2 次；再者因補光是反射大八角加雙層布，故算為柔化 4.5 次，而光會比主光還柔，可當成是不錯的正面補光，也可完美的達到正補光的功能，將主光的光線突顯得更美好、更好看。

朋友常說我把打光當成數學，其實我只是將它換算成簡單的計量，就像之後會提及的外拍變更色溫一樣，若是模糊地談論「軟中帶硬，硬中太軟」的概念未免過於抽象，還不如用簡單的加減法，這樣可更快的計算出光的軟硬狀況。雖然有些燈具的表面材質會讓這樣的計算出些差錯，但對於 8 成以上的燈具而言，這樣的計算方式可更快地協助現場快速將光線打好，完成每一項工作。

把光連成一線，大罩和長條罩的連線應用

佈 · 燈 · 內 · 容

肖像白灰背拍攝的章節在前幾本書中一直都有提及，其實不一樣的燈具在不同的環境下，拍攝方式也會有所改變，但我想大方向的主軸還是一致的，所以我再說明一次如何用兩個罩子把光連接起來，拍攝出一張看起來還不錯的肖像照片。

會拍這樣的照片，通常是希望廠商能看清楚和了解模特兒的模樣，所以整個臉型絕對要清楚好看，當然，在膚質的細修上也相當重要，如此一來，打在人臉上的光的質感成為相當關鍵的因素。前面幾章我曾說過，用大罩當主光時，需要用很多的跳燈來補足光照不到的地方。若是比較講求膚質的狀況時，其實較少以跳燈來補暗部不足的地方。因為跳燈的光質最軟，光僅有單純地打亮作用，對於軟材質的質感提升並沒有什麼幫助，特別是在一些臉部細修上。如果想要進一步細修的狀況較優，得用一些直射型的燈具來打光，如此一來在日後細修時，膚質的感覺才有可能修得出來。所以我在下方補光，不是採用地板跳燈的方式，而是選擇一個長條罩直射的方式，利用這樣的光線做下方及一些暗部的補光。但還是要強調：不是跳燈不好，只是若想要廠商在現場就看到品質佳的照片（不是只拍臉部），然後隨即將照片帶走的話，就會使用跳燈。再者，如果臉部占的成分比較大（如拍攝飾品）時，我會選用直射式的燈具，這樣即使在後期批次修圖，也可得到較好的圖像品質。

本章小觀念：

直射光的膚質感／
背光的灰階程度和
邊緣光與否

器材

canon 1DsMK3 ／ Canon 85mm ／
F1.8

Elinchrom Master600 x3

銳鷹 180cm16 骨半深口罩單層布／
副廠 60x120cm 長條罩／
18 公分標準罩加 60 度蜂巢

1/125 秒／ F6.3 ／ ISO100 ／
手動白平衡

拍攝肖像照時還有另一件重要的事，就是人和背景的分離。可能會有人想要拍出髮絲的光感，但髮絲光的手法在現今有時真的會令人感覺有些老派。雖說在教學上會要大家把光打足（主光、補光和髮絲光），但就在實際拍照的時候，我真的覺得髮絲光可有可無，因為過硬或過亮的髮絲光很容易把照片中柔順的光感破壞掉。大家常用一個燈罩加上蜂巢去打髮絲光，卻忽略了前方其實是採用柔光罩營造出柔光感，髮絲光過硬的光感和階調反而破壞了，所以若想打出髮絲光，還得視今天前方光源的調性來加以調整。如果前方是柔光，我會建議你，髮絲光可用一個柔光罩再加蜂巢的方式將它打出來，這樣才有較統一的光感。

所以若不打髮絲光，在背景的亮度上可做一些控制，也能做出一些人和背景的光差。因此在這幾張照片中，我反而打算在背景上打出一個比較柔順的圓型光感。打出圓型光感時，我會讓燈和背景的距離拉得比較遠，通常會是 2 公尺以上的距離，這樣的光的邊緣會比較柔順，而不是由亮到暗的突兀感。加上此攝影棚很大，故拍攝時可省略在模特兒的兩旁加黑板減光。

個人肖像的拍攝在室內一直都是很重要的主軸，幾乎談論棚內打燈的書都會提到一些部分。每個棚的狀況和燈具都不同，在手法上當然會有些差異，但主軸應該是相似的，就是把光連接起來，以及對人和背景的控制，如果有抓住重點，我想拍出一張好看的肖像絕對不難。

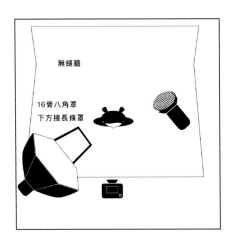

無縫牆

16骨八角罩
下方接長條罩

只要光夠勻就可，大罩的 L 光牆

佈・燈・內・容

除了灰背之外，另一個素色背景紙的大宗就是鮮豔的亮色調，例如粉紅、天藍或是鵝黃，這些都是想拍攝出較為活潑的感覺，或是拍攝夏天服飾時常會用到的背景色。和灰背或黑背不同的是，在使用這類鮮豔顏色的背景紙時，我們往往會希望背景色是被完整表現出來，而不像灰背般，即從有層次的灰到黑的感覺。所以在打光的考量上，和灰背有很大的不同。若背景是灰背時，我們盡量別將光打在背景上，而是將光「遠離背景」。但若使用鮮豔的背景紙時，我們會希望光能均勻地打亮背景的每一個位置。一個是減，一個是加，這在燈具的位置和配置上有很大的不同，甚至對於模特兒的站位也有極大的差異，所以我們無法在拍攝背景紙時，用同一個想法或是作法來完成，反而要思考增減光的原理才是王道。

回想一下前幾節的灰背，我們首先做的，不是在燈前加蜂巢或改變光的位置，而是讓模特兒與背景保持適當的距離。因為再怎麼強大的燈具都比不上讓人和背景遠離來得更有效果，如此行對光的控制也是最簡單的。反之，我們要讓背景受光均勻，且模特兒本身也被光打亮的話，最好的方式當然是人離背景近一些，如此一來，燈具打光在人身上之後，也可一起打亮背景。這是省燈具最多，也是最快速的方式。因此一開始人站的位置，往往是決定背景亮度容不容易受到控制的一項重要因子，而不是燈具使用的數量多或是多稀有。

本章小觀念：
鮮豔色背景紙的站位和光感

器材

canon 5Ds ／ Canon 24-70mm ／ F2.8L

Elinchrom HD500 x2

Elichrom 180cm
直射式大八角雙層布／
Einchrom 180cm
反射式八角罩單層布

1/125 秒／ F8 ／ ISO200 ／
手動白平衡

站好位置後，就得思考如何打出我們要的光感了。灰背只要將背景拉遠，人的光線打算怎麼控制，或是光線想要多柔和，都不會是問題，只要你的光感和背景的氛圍相合即可。那麼若是在鮮豔的背景紙上呢？我們要注意的反而是「反差」和「影子」的問題。首先談談影子，因為人和背景太靠近，所以會有影子的問題；如果影子較傾斜地打到背景紙上時，會給人一種似乎有個黑黑的東西、像背後靈般地出現在背景上的感覺，而將均勻的背景紙光感打亂。所以很多時候，欲打光在鮮豔的背景紙上時，宜採用較近蝴蝶光的方式，將人的影子打在主體後方，用人把影子遮住，就不會有影子在背景紙上的不適感。

而在光感的使用上，我個人著重在反差的控制上，因為這樣的背景紙對於拍攝的氛圍來說，都是比較活潑、具陽光感和正面的。所以若有太大的反差出現時，人會變得較具個性化，和背景所表現的感覺出現極大的不同。因此，我會用的補光燈具是較大型者，而且足夠打到整個背景紙。另外，主光的使用也跟補光有一樣的想法，兩個大型的燈具組合起來，成為一個長 360 公分的大型光牆，可把兩個人的全身打到均亮，甚至連背景也呈現較均勻的情況。這次沒用跳燈，是因為我這幾年修圖的方式已大大改變，加上希望呈現出的光感是較具有高光的感覺，因此沒有使用 3 支跳燈的反射式打光，而改採以兩個大罩製造出有方向的柔光牆。此外，還有一個原因，就是採 3 支跳燈的背景方法，會使均勻度不佳，所以用背景均勻度比較好的大罩子，才可打出我想要的背景色調。

有些朋友一定會問，是不是也可用硬光來打這樣的背景紙？當然是可行的，只是若使用硬光的方式，要補的光線會更多，甚至就連硬光罩的均勻度也必須足夠。這樣的燈具要嘛難找，要嘛所費不貲，我就不在這裡討論了。

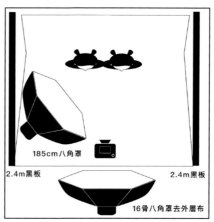

PART **6**
室內半混合光的
打光範例和解析

混合光和室內的打光拍攝是大家很常遇到的狀況，也算是一個比較常被提出問題的拍攝場景。大家會提出的問題，大多是光線的融合以及補光和主光的狀況選擇。與素背拍攝不同的是，在混合光的狀況下，因為有現場的光線，所以很多朋友都會想說要和現場光線去融合，卻忘了現場光線的實用狀況，而被不好的現場光線牽著鼻子走。其實只要掌握佈光三步驟，就可以很快的了解現場光的合用度和角色了。了解這些之後，就可對之後的佈光有個準則，無需浪費時間一直重覆測試。

　　在這一章中，我會跟大家解說：不同的室內混合光狀況。當然涵蓋部分棚內場景的棚拍打光，讓大家了解一下如何製造一個仿自然的光線，又或是做出一個不破壞現場自然光的補光。畢竟大家到了一個很棒的室內場景拍照，還是希望能保留一些現場的光感。在這一章裡，我會跟大家說明，面對當下這狀況時我的思維是什麼，以及我解決不好的主光的方法，讓大家在面對室內混合光時，能有解決問題的能力。

單面大窗的眼睛陷阱

佈 · 燈 · 內 · 容

前一章我們談到的都是背景紙，很多朋友會感覺似乎沒提到 L 型佈光和佈光三步驟。其實一直要談背景紙的原因，是為了要讓大家知道軟硬光的補光概念，以及接光的技法。因為當你可把光由一個點銜接成一條線時，就會有能力把光接成一個 L 型了。另外，就是背景紙的狀況都是比較單純的，沒有什麼其他的雜光混入，必須完完全全由自己來打光，所以，在光線的操控上最單純和直接。打得好不好，有沒有到位，可直接看出來。但在混合光的狀況上就不是如此了，如果不先在背景紙中討論光線的連接和軟硬補光，便開始在混合光中加入色溫的元素時，整個變因會增加許多。所以先了解背景紙的打燈，當我們進入混合光時，才會比較容易和簡單。因此我們第一個例子就是比較單純的「一扇窗和一面光的混合作用」。

有個最少 120 x 180cm 的窗，對半身的拍攝來說，極為好用；但如果是用於全身的拍攝，就會略顯不足了。更別說房中僅有這扇窗而已，這樣的狀況就好像你只有一個很大的方罩，卻沒有任何補光一樣；不用懷疑，反差一定是大的，除非你順光拍攝。我們拍攝的房間是一個四面均白的環境，但就像反光板似的，它的有效距離有限，能得到的反射補光沒有想像中的多。因此，我們在這還是要用人工的方式，幫畫面再做出一扇窗（也就是補光）來，使模特兒正面的反差充分下降，得到一張反差平順好看的照片。

本章小觀念：

混合光佈光三步驟／L 型佈光

器材

canon 1DsMK3 ／ Canon 35mm ／ F1.4L

Elinchrom master 600 X2

1/125 秒／ F3.5 ／ ISO200 ／ 手動白平衡

為了要佈成這樣的 L 型，我們首先要進行的就是打光前三步驟：第一，先拍一張來測試現場狀況，測色溫和決定以哪一個作為主光。拍一張照片的目的，是為了要了解現場的光線狀態，並認識清楚自己要拍攝的位置，其光線是否良好？又或是在哪個位置拍攝比較妥當呢？並且我會在這個步驟中，決定好之後拍攝的光圈、快門和 ISO 值，讓打光之前的相機數據固定下來，才不至於拍攝時一直更改數據而手忙腳亂。這個步驟決定了日後的拍攝條件和位置，所以會要求大家務必在未打燈前預先拍下現場狀況，方便了解有哪些部分比較暗？亦知道光的軟硬，如此就可以知道接下來補光的條件，也可預先知道佈燈的預想位置。

第二個步驟是測色溫。光線都有自己的色溫，不論是自然光還是棚內閃燈。在這一步驟中，我們得檢查現場的可用自然光之色溫是不是偏低或是過高，如此一來，方便我們在接下來的補燈工作上有個標準，能夠思考究竟是要加 CTO 還是 CTB 以降低或調高閃燈的色溫。所以這步驟會決定接下來是否會出現補燈雙色溫，而影響日後的修圖和膚色的質感，千萬不可小看這一步。

第三步，也是最後的一步，就是要決定哪一個是主光？哪一個是補光？在這張照片中，我們一開始就已認定要以窗光作為主光，所以補燈色溫和光的軟硬就得跟著主光走。先前我們在第一步中已了解哪些區域是比較暗的部分？在第二步了解色溫後，接著就是第三步，決定哪一個是主光，且製造出硬光或軟光。因為打入室內的窗光比較柔和，我們在這就不該用比它硬的補光手法，否則一定會有雙影子或是有補光搶走主光的情況。就我個人的經驗，除非是大量強硬的日光打入，否則很多時候窗光的調子多是屬於比較軟性的，甚至是軟過 9 成以上的直射式燈具。我這次選擇的是平行式的向後跳燈，並利用 2 支這樣的燈製造出大面積的光牆，而得出一個很像窗光質感的跳燈。有些朋友在此會用向上跳燈，但其實向上跳燈會產生大量由上往下的光感，此作法跟窗光打入室內的方向不太相同。但若大家細看窗光，會有很多都是地面反射上來的光線，而不是自上方照射下來的光感。當然，最好的方式是像我前本書一樣，大量地使用向下跳燈。我在這裡選擇的是平面式跳燈，主要是想省力和避免向下跳燈偶爾會出現的硬光問題。為了節省時間，我大多會用這樣的平行跳燈做出正面的補光。如此一來，就可很簡單的製作出一個 L 型的佈光了。

這樣的單窗用肉眼欣賞會覺得挺好看的，但使用相機拍攝就是不 ok；因此建議你把這樣的窗想成是一個大型的方罩，那麼你的看法就會變得簡單許多。

最重要的佈光第三步

佈 · 燈 · 內 · 容

很多朋友怕在室內打燈的主因是，燈一打開，整個環境的氛圍就完全改變了。會出現這樣的情況，多半是因為補光的光感無法配合現場光線，也就是兩者的調性相差太多，沒辦法融合在一起。大致上會發生無法融合的原因有以下幾點：沒有主副光之分、色溫差異太多和現場光消失。沒有主副光之分的原因，可能是原來要作為補光的，卻因光質硬過主光，而製造出雙影子，或是把主光整個蓋過去，自己變成主光了。而色溫差太多的原因很簡單，就是燈的色溫和現場光的色溫差距太大。最後，消失的現場光大多是在拍攝之前未對現場測光，完全倚靠自己習慣來佈燈並進行拍攝，當然可能發生消除現場光只剩自己打的光的現象。

為了預防這種情況發生，當你到一個場地時，請先用自然光拍攝一張照片，看一下現場的光線是否可用，以及現場的光有沒有問題，之後再依照情況佈燈。這過程就是打燈三步驟的第一步：先對現場測光。了解現場的光線後，就要開始分析圖中的每一個部分。我沒有選一個背光的環境來拍攝，反而是選一個側光的狀態。因為這個房間是單純的「單窗」環境，如果用逆光的方式來進行，基本上反差會相當大，不是一個便於做良好補光的環境。加上主光來自模特兒的背後，若想要在人的正面製造一個立體的光線並不容易，所以我選一個比較易做補光的角度：側光。如此一來，我只要考慮正面的補光即可，算是比較簡單的光位。

本章小觀念：

佈光三步驟的再一次演練／色溫的更改

器材

canon 1DsMK3 ／
Canon 24-70mm ／ F2.8L
Elinchrom D-lite4 it X2

1/125 秒／ F3.2 ／ ISO250 ／
手動白平衡

了解現場狀況和設定好現場要拍攝的光圈、快門及 ISO 值之後，就需要留意現場的色溫了。這是打燈三步驟的第二步：了解色溫。色溫對於補燈非常重要，若說主光是負責主體的高光部分，補光的功用就是負責畫面中暗部和灰階的部分。當補光的色溫和主燈相差過大，容易產生「陰陽臉」，因此「先了解現場色溫再去調整燈光的色溫」會是打光中很重要的一環，特別是在膚色的調整上。色溫的測定可用色溫表、手機程式 app 或是相機的 Live view，都是可行的方式。但不論採用什麼方式，請記住大多數的外閃色溫起跳都是 6100k─6300k。在近四年生產的外拍燈中，除了 AD600pro 之外，色溫值大多是在 6100k 左右，所以可以 6100k 當基數作加減，如此一來，在色溫的計算上就不會有太大的誤差了。

可別以為接下來就要來補光了，在補光之前，請再看看現場光的軟硬，才能決定補光要加燈具或是使用跳燈，而這是打光三步驟中的第三步：決定補光的軟硬。補光的軟硬通常要由主光來決定，這次打入的窗光並不是十分地硬，可算是半漫射光，加上現場無大的反射傘加傘布，所以我決定用一個跳燈的方式來做補光。當然，如果是像黃衣女子的拍攝情況的話，我會用一個比較大的傘來做補光，至於用硬光比較好？還是軟光呢？當然我個人很喜歡用偏硬的光作為補光，因為這樣的光感可讓衣物的質感提升，只是相對的，現場光也要嵌入偏硬的狀況才可如此使用，否則任意使用比主光還硬的光來作為補光，很容易發生反客為主的狀況，因此補光的選擇還是要比較小心喔。

即使打光了，仍然想維持現場的氛圍其實並沒有想像中的困難，只要一步步地進行打光的步驟，你也可完成一個不破壞現場光的打光狀況。

也許你可試試棚內用個大光圈

佈 · 燈 · 內 · 容

其實在攝影的工作中，除了素背是在全黑的環境中打光外，有時在一些室內棚景中也有這樣的情況，並不是所有的有景棚都會有自然光來照明，特別是一些比較早期搭建起來的棚，雖然景都做好了，但每個景似乎都在考驗攝影師的打光能力。所以，如果沒有基本的打光技法，在這樣的棚內較難工作。儘管有些棚會提供一些照明，但那些肉眼看起來「還算明亮」的照明設備，其實在拍照的情況下並不 ok，先不論有些照明的顯色率極為不足，就算夠亮若光的 RA 值不高，也無法拍出原來的色澤，所以這時如果能夠自己打燈，就可解決現場拍攝照明不足的問題。

初到這樣的場地，我看到假窗和牆的距離，思想一下這樣的距離夠不夠打出一個「可擴散」的假陽光。我們雖然沒辦法決定場地，但應該可以在決定之前提出建議。像馬克就會提議，如果要在窗後打光，最好和牆保持 100—120 公分左右的距離，因為這樣的距離才可以用反射傘或是跳燈的方式打出一個反射的擴散光線。在這樣的打光距離下，我並不建議採用直射的方式，因為這距離無法讓直射光產生任何的擴散效果，且會在後方的假窗上留下燈的高光亮點；此時若你在後方放置 2—3 支燈，就會出現有 2—3 個亮點，一旦拍攝到窗戶，就會產生不 ok 的景況。因此，如果真的要用直射光當作假窗後方的光線，我會建議將距離拉到 2—3 公尺比較妥當；無可奈何的是，攝影棚通常不會有這般的空間，所以最有可能的還是利用反射傘和跳燈的方式來做出如此的窗光感。

本章小觀念：
假景的室內全佈光／
光圈對光感的影響

器材

canon 1DsK3 ／ Canon 24-70mm ／
F2.8L

Elinchrom D-lite4 it X4

1/125 秒／ F3.2 ／ ISO100 ／
手動白平衡

　　反射傘的方向角度在之前的書中解說詳細，這裡就不再說明了。跳燈的方式比較特別，我不會採用朝天花板打燈的模式，這樣會出現由上往下的光；此外，我也不太使用平打的模式，而是斜下的打燈方式。只有這樣的方式，才會讓由上往下的光線減到最低。此種反射出來的光感，比較像是由窗外打進室內的斜下光感，較符合自然光。另一方面，這時也會有斜下的小硬光打入，提供近窗時的半硬光質感，不至於全都是柔光的狀況。

　　接下來就是正面的補光了，我用兩支燈做出一個平射式的反射跳燈。因為由假窗打入室內的光較軟，若我想再加入補光，就不能是比它硬的光，因此採用跳燈是一個非常好的方式。若這時有人問，牆面不是白色的或者是一些強烈的顏色要怎麼辦？可能就要用一個大面積的反射式加罩光源了，例如，一個 180 公分以上的白傘加布，或是 2 個 105 公分白傘加布的併聯光牆，都是不錯的選擇。

再者，就是在這場景中的拍攝小技巧。我不用很小的光圈去拍攝。很多人一想到是室內棚燈打光，就會直覺地想以光圈 8 來拍攝。其實這樣的場景，如果你用 4 以上的光圈（像是 2.8 或是更大），可營造出更具有自然光的感覺。我們在進行室內拍照時，很少會用很小的光圈來拍攝，畢竟很多時候光線的狀況並不好，所以大多數我們都用 2.8 甚至更大的光圈來進行。因此當我們處在一個要「模擬陽光」的場景下，就要以這樣的方式去拍攝才會像是在真的自然光下般。善用光圈的控制也是欺騙人眼的手法，如此便可做到假窗的氛圍打光。

要做出一個騙人的手法絕對不會一招擊中，必須要使出連環招數才可得出不錯的成效。大光圈的景深感就是很好用的技法，千萬別在打光的環境中，浪費你的大光圈鏡頭。

色溫改變你世界

佈 · 燈 · 內 · 容

在解答同學的問題時會發現，大家常常在打光的過程中，忽略了現場光線的應用。猜想可能是認為反正都要打光了，乾脆把現場光消除掉，透過閃燈將光線打出。其實我認為這樣的想法真的很可惜，不論是這章說的室內混光，或是下一章要談的戶外打光，若忽略現場光，可是找自己的麻煩喔，因為要多打很多的燈呢。在現場光線不阻礙主體的光感情況下，我個人會想多保留一些現場光，特別是在背景上，如此一來就可少架燈，也可讓現場的氛圍多保留一點。

但如果想保留住這樣的光感，絕對不可忽略色溫的改變和應用，畢竟很多室內的照明色溫都在 3000k—4300k 之間；而閃燈的色溫也多位於 5600k—6300k 之間，即使是最近的差距也有1300k，如此一來，難免會產生所謂的雙色溫。因此，如何更改閃燈的色溫，在拍「室內混合光」和與「室內光」合用的狀況下，成為一項很重要的技術。我在拍攝這樣的混合光時，會先測現場的色溫。很多朋友問怎麼測量現場色溫呢？是不是要買一支很貴的色溫表？其實不需要，因為目前很多手機的 app 都有相似的功能，雖然要準到像專業色溫表般的確有點難度，但至少可以知道大概的色溫值。像我本身會用一款名叫「promovie」的 app。這款雖然是錄影的程式，但用在測光時會在下方量測出目前的色溫值，所以我很快就可知道目前的色溫值大概是多少。另一個方式，則是使用相機

本章小觀念：
色溫的應用／
影子的製造技巧

器材

canon 5Ds ／ Canon 24-70mm ／
F2.8L

Godox AD200 X2 CTO

1/30 秒／ F4 ／ ISO400 ／
手動白平衡

的 Live view 功能，然後手動更改色溫。經由 Live view 的即時顯示，你可以一邊調色溫，一邊知道目前的色溫值大概是多少。例如我會找一個目測似乎是白色的地方，然後透過這樣的方式來調整色溫到偏白之後，就可知道目前的色溫大約是多少了。這兩個方式是目前我所採取的測色溫的方法，透過現代科技很快就能知道目前現場和背景光源的色溫值。

　　了解現場色溫之後，再來要做的就是更改手上器材的色溫。很多人仍存有舊的觀念：閃燈不論是棚燈、外拍燈還是外閃燈，其色溫值都是 5500k。其實這數值在目前的器材上早已不合用了。我們在前面的章節列出不同燈具大概的色溫值，如果你手上使用的器材多在比較固定的狀況下，那麼你換算色溫時就會比較快速。像這次用的 AD200 閃燈燈頭，其色溫值位在 6100k—6300k 左右；而我現場測到的色溫值大概是 3600k 左右，因此如果我的室外燈要調到跟室內一樣時，最少要加全 CTO。全 CTO 一次可減 2800k—3000k 左右，可輕易把燈的光線調成與現場差不多。我在這裡並沒有想要用一個全準的色溫去拍攝，倘若畫面看起來幾乎都是一片白，根本沒有辦法營造出氛圍，所以我小小地調整一下，至少讓光線呈現暖色調，也保有現場的氛圍光線。

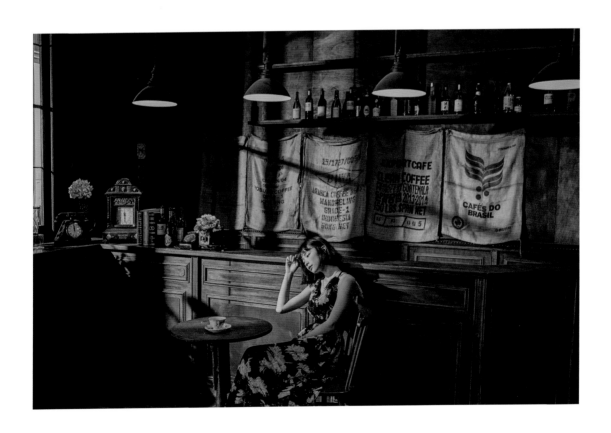

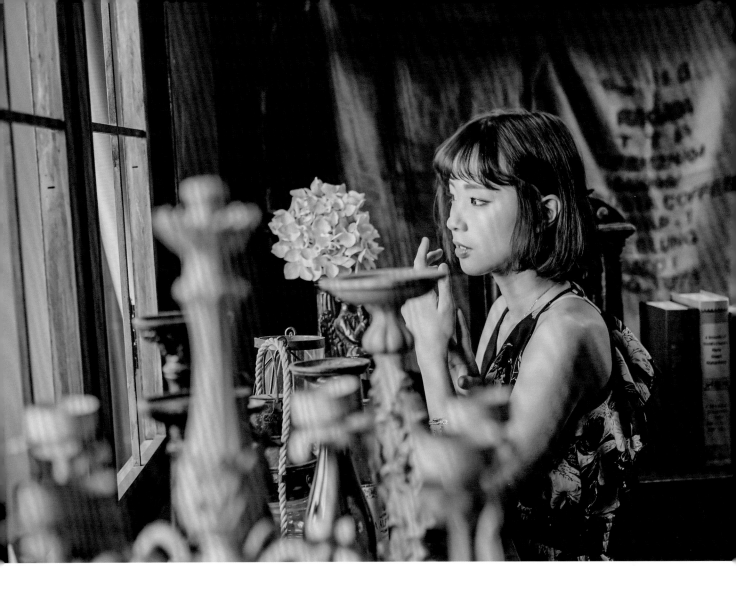

　　調整完色溫之後，就要來調整光線的走向了。我把燈放在假窗外，盡可能拉遠燈和窗的距離；兩者的距離越遠，窗和人或是和景的牆則會越接近。相對之下，窗光影子會越銳利且好看。另外為了可以自由移動地拍攝，我用兩支燈做這個窗光，畢竟一支燈可做的範圍有限，如果改用兩支燈，就能讓光往前延續。如此一來，模特兒移動的範圍較大，拍攝上也比較自由。除非你可將一支燈的距離拉到更遠的位置，否則在這個有限的室內空間裡，我個人還是建議採用兩支燈來做窗光。

　　色溫的調整其實是很多攝影師沒說口的祕密。最重要的是，準確的色溫通常都沒有情感，我寧願把色溫做些微的偏移，這樣拍出來的照片氛圍才會比較具有情感。

集光罩的仿陽光光線威力

佈 · 燈 · 內 · 容

　　雖然我自己有棚可用，但畢竟一個固定的棚景根本無法滿足所有的廠商，所以也很常到外面的棚進行拍照。外面的棚有時無法像在自己棚內一般，能依自己的打光特性去做調整或變化，所以到其他棚拍照，絕對是考驗打光技術的時候。通常到一個新的場景時，我都會先問廠商他們想要什麼樣的光感。柔順的光感對很多場景來說較容易打出來，只要善用各種不同的跳燈方式，大多可達到不錯的效果。比較麻煩的是，若想要的是略具陽光感跟反差的照片。很多人認為，反差的照片就是在人臉上打出反差效果即可，但這樣的反差光感很多廠商並不喜歡，除非是拍攝男生服飾或是氛圍照，否則，在拍攝商品時，大反差的光感大多數的廠商都不能接受，因此，如果聽到這個指令就立馬決定打一個有反差的光感，可是會掉進陷阱中。

　　想要打出具陽光感的光線時，我不會把硬光直接打在人的臉上。雖然我有很好的補光技巧，只要補光，反差就會下降，但同時，陽光的感覺也會跟著降低許多。此外另一個問題是，硬光感所打出的均勻度通常不佳，主要是因為目前的硬光燈罩若想做到大面積的均勻仍比較困難（就是中央跟邊緣的光差，目前在柔光上已有深口罩可克服），所以很多時候會變成中央打得到的地方是光亮的，邊緣則比較暗，但這樣的光感和陽光很均勻的硬光仍有相當大的一段差距。所以我不建議在打陽光感的光時，直接將光打在人臉的正面。反而比較喜歡採用從側後方打過來的方式，如此便可避免硬光打在

本章小觀念：
影子的立體感製造／
補光和主光的 L 型佈光

器材

canon 5Ds ／ Canon 24-70mm ／
F2.8L

Elinchrom Style 600 X 3 ／
Elinchrom Digital RX Zoom Action
燈頭

Elinchrom 原廠硬光罩

1/125 秒／ F4 ／ ISO200 ／
手動白平衡

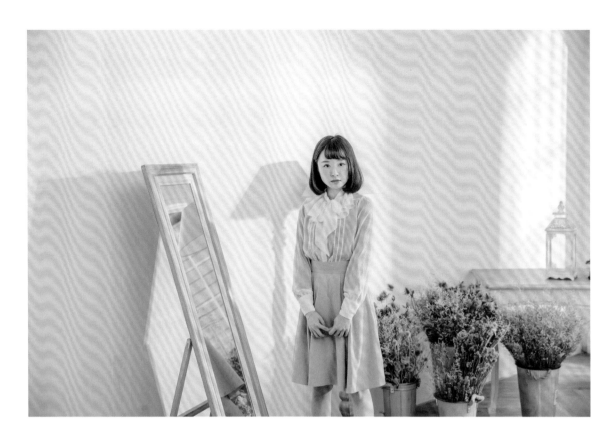

人臉上的不適感，還可保留因光線而打出來的影子線條及硬光感。我這次用一個硬光罩加上斜反方的打光，讓這個硬光可以穿過假窗射進來，並且製造出影子，增加背景的立體感。這光線雖然未打在人臉上，卻因打在人的邊緣，也可算得上是製造出一個邊緣光的光感來，增加人的立體感。

正因為這個側後方的光沒有打在人臉上，所以人臉的光得靠自己製造出來。邊緣的光感已經做出來了，接著就是要在這個硬光的邊上加上光線，再將這個光線延伸並且環繞到人的正面。我在這裡使用 3 個跳燈，簡單地說，就是做一個柔光成為硬光的延伸。其實延伸光是硬或軟並不是重點，重要的是能否做到使「影子單一化」，並且讓光感延伸。更簡單的說，這些延伸光算是「補光」，目的是要將側逆光不足的部分「補」起來。我沒用硬光的原因主要是，要讓 2 個硬光的影子單一化實在太困難了，所以決定仍用柔光來製造延伸光比較簡單。

我用的 3 支燈會宛如 $\frac{1}{4}$ 的圓一樣將模特兒給包圍起來，讓這個「光牆」為模特兒的正面提供一個足夠的照明。這技法大家會在後面的章節常常看到。燈頭的擺放是平的，不是往上或往下，單純因為我只是想很簡單的製造出一個平面的光牆。其實大家如果有興趣也可用我前一本書常用的斜下方式，只是這樣的技法需要消耗比較多的力氣，加上拍攝的空間比較受限，和我想要的比較大的景不同，遂放棄這種方法。至於這樣平放的燈頭究竟要多高呢？我會建議跟模特兒同身高即可。

再者，有時我也會利用硬光的側逆光產生一些耀光，此耀光可製造出另一種不同的空間感，加大陽光的氛圍。此技巧僅是在使用時將光感放在畫面的左上方或是右上方，這樣才不會因為過大的耀光或是光點吸走了看圖的眼光。

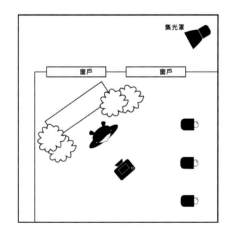

利用窗框和 CTO 製造立體感吧！

佈 · 燈 · 內 · 容

　　在室內打出如陽光般的光線，一直是我在室內拍攝的最基本要求。也因為執行了很多次，所以對於在室內中打燈想打出陽光的感覺早已是駕輕就熟的事了。很多朋友在佈這樣的光線時，最常犯下的錯誤，無非就是影子的反差和色溫的問題。有時也會有光線走向的狀況，但若就朋友提出來的問題，最常問的還是影子和色溫的部分，所以在這小節我再分享一次打假陽光時須注意的事。

　　較容易打出假陽光光影的地方，一向都是窗戶比較多而且戶外有足夠的空間可佈燈的地方。「窗戶多」大家容易理解，就是想要打出一個窗光感，所以有窗戶就可有窗光的影子氛圍。但為什麼要有足夠的佈燈空間呢？因為窗戶的影子跟燈、窗及主體有莫大的關係。如果窗戶離燈光較近卻離主體遠，窗影確實會比較大也比較虛，即影子的邊緣並非很銳利的狀態。如此一來便和我們在室內看陽光投射進來的窗影感不同。儘管影子大和實用，而且在邊緣比較模糊的情況下，反差感覺較小，但這樣的影子一看就知道是人工形成的，沒辦法騙人。我通常會把燈放在距離較遠的位置，如果無法如此做，就將人和窗戶的距離拉近；只要相對的距離變小，就可產生一個比較銳利的窗光感了。

　　了解窗光的構成後，再來就是色溫的狀況。很多朋友其實都會以沒加濾色片的狀態來打假陽光，但就人的視覺記憶來說，會打進室內的陽光都是比較偏暖色調的，大概是下午 3 點之後的陽

<div style="float:right">

本章小觀念：
如何製造好影子／
改變色溫的重要性

器材
canon 5Ds ／ Canon 50mm ／ F1.8
Godox AD200 X3
$\frac{1}{2}$ CTO

1/100 秒 ／ F2.8 ／ ISO400 ／
手動白平衡

</div>

光。所以假設我們沒有加任何濾色片就打這個閃光燈，色溫大多是在 5600k—6300k 左右，跟下午 3 點之後 4500k—4900k 的色溫有段差距，所以若於這時加上所謂的 CTO 色片來降低色溫，可使拍攝時的光感像極陽光的感覺。至於要加多少濃度的 CTO，我通常都是採用 $\frac{1}{2}$ CTO，因為 $\frac{1}{4}$ CTO 等於降低 800k—1000k 色溫。若就目前的外拍燈和外閃燈來説，色溫起跳值大多是在 6100k 以上，所以若只降低 800k—1000k，並不會有太多的感覺，這時建議再加上 $\frac{1}{2}$ CTO 就可以呈現出類似下午陽光的氛圍。

　　了解打假陽光的 2 大問題後，我們在拍攝前，還得依佈光 3 步驟來執行。首先對現場測光，了解現場可用的光線是哪些。雖然主光的假陽光可由我們來做，且主光的色溫也已決定，但這個步驟可幫助我們了解現場的漫射光是否可用。如果可用，便可少打一些用在補燈的光線，在拍攝上也較為輕鬆和自由。另外，主光和色溫在拍攝前就已決定了，所以可以快速地在佈燈後進行拍攝。

　　儘管主光由我們來製造，但經由這些步驟後，相信已經有很多朋友可以自己打出不錯的假陽光感。但還是要提醒：如果想拍攝到窗外的景況，還是要注意窗外的亮度，因為這樣會製造出一個有陽光射入的環境，自然地，窗外的曝光也不能太暗，否則會演變成室內、室外兩個不同世界了。

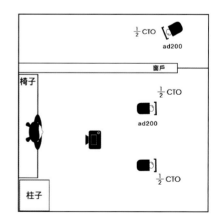

燈燈相連到天邊

佈・燈・內・容

　　假陽光的製造在我前幾本書中已說過很多次了，也算是我個人的一個基本技法了。雖然是很常用的一個手法，但在不同的環境中，要想製造出此效果還是會有所不同。比較多的時候都是在一個靠窗的位置，在這位置的好處是「光的連接」比較容易達成，因為假太陽光的位置和其 L 角的補光位置距離不會太遠，所以在做 L 角的補光上較容易。但如果將整個距離拉長，就像圖中的這個狀況，燈在數量上就會變得比較多，甚至是在光的連接上會比較困難。所以特別把今天的例子拉出來跟大家談，在這樣的狀況下，光的位置和連接上有什麼小技巧和需要注意的事項。

　　我們可由沒打燈的圖中看出，門和人有一段距離，所以要做的第一件事，還是佈光三步驟。先對現場測光，了解一下目前現場的光線和可用的光分別是什麼，此外，還將之後要拍攝的數據給訂定下來。首先，我們看到其實室內和戶外的光差並沒有想像中的大，主要是因為這次室內的窗戶數量夠多，有很多漫射光照進來，如此一來，和門外的光差就會縮小。遇到此情況時，可以應用漫射光的亮度，用一支跳燈將漫射光的光量加強，如此一來，就可跟戶外的光線亮度連接上。



本章小觀念：
假陽光的位置／
L 型的光環繞合理性

器材

canon 5Ds ／ Canon 50mm ／ F1.8

Godox AD200 X3
$\frac{1}{2}$ CTO

1/100 秒／ F2.8 ／ ISO400 ／
手動白平衡



把中間光連起來以後，就可先做戶外的假陽光了。製造「戶外假陽光」的第一個重點，就是要改變色溫，這個要點在之前幾章已提過很多次。不改變色溫的假太陽恐怕真的很假，唯有改變色溫才能使這個「假太陽」變成真的。調整好色溫之後，再來就要調整燈的位置了。燈的位置我通常會擺放在天空的角落位置，不是在正上方，而是在左上方或是右上方。因為這個位置可抵擋一些假太陽光的不合理性，例如像是光點太小等。一般燈頭的大小並不像太陽那麼大，所以運用構圖和交互阻擋，就可把光點太小（假太陽太小）的狀況給合理化。

這兩個位置的燈佈好後，儘管光線似乎已完成，但除了耀光之外，光的氛圍根本沒辦法延伸到前方，所以我又在人的旁邊做一個光線，讓光線可以延伸，連結到前方。因著中間的光是柔光，所以我在這也是用跳燈，讓光線特質呈現出「硬→柔→柔」的到人的前方，完成一個 L 型的佈光方式。

因為在大自然中有漫射光和太陽光，這些光線都是比較豐富且全面的（不像是人造打光一般，打到的地方才會顯出光線感）。所以如果想要模擬自然光的光感，就得把光線充滿或是打到每一個角落，如此便能營造出一個自然光的光感。

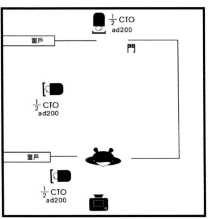

混合陰天的室內光線延伸

佈 · 燈 · 內 · 容

很多朋友在調整白平衡時都會有個想法，就是想要把所有光的白平衡都調整成一致的狀態。如果今天單純拍攝素背，這是個不錯的觀念，但若是打算在室內混合光的條件下進行拍攝，過分要求將光都調成同色溫的想法，就會出現一些問題。

首先，通常在拍攝這樣的室內情況時，我們都會有個對外的窗景，這個窗景可能會吃到自然光，也可能只是一個室內的造景。如果你擁有可吃到自然光的窗景，即可利用戶外的陽光來打亮窗戶。但若外面是陰天呢？當然，你可提高 ISO 值讓窗變得明亮，但這樣的高 ISO、高雜點可能就會讓人感覺不舒服。或許你會問，如果是想打出一個由窗外到室內的閃燈呢？這也許是個不錯的方式。若我們想要模擬陽光，雖然色溫靠近陽光，但你會發現無論如何，感覺就是不 ok。原因不外乎是光線的色溫和室內一致且其硬光沒製造出影子。

大家會問：把色溫調到與室內相同不是正確的作法嗎？但你忘記了，從室內看見陽光射入的時間，大多是下午 2 點以後。而下午 2 點過後，陽光的色溫會一直改變，所以你在室內看到的陽光感，其實色溫大多在 4500k—4800k 之間。因此你若採用了一個幾乎相同的光線，即色溫 5500k（其實閃燈大多是 6000k 左右）的光線打入室內時，肯定會跟你平時的肉眼習慣有段差距，沒辦法獲得一個暖色調的陽光感。更不用提，室內的一般照明色溫根本不會和室外

器材

canon 5Dmk2 ／ Canon 85mm ／
F1.8

Elinchrom style600 X 3
$\frac{1}{4}$ CTO

1/80 秒／ F3.2 ／ ISO500 ／
手動白平衡

一致，因此「所有的光都是同色溫」的世界在真實生活中根本不可能出現。因此如果我們要打假陽光感，就得更改閃燈的色溫，如此才可得到一個和我們平時體驗相同的陽光感。

決定好色溫之後，我們要做的其實不是把燈擺好然後拍一張，而是先拍一張現場的環境照，把窗的曝光調到快要爆的程度。因為如果是從實際窗戶的外面打燈的話，外面無法擺放很多燈具；但若我們只能在一個位子擺放燈具，那麼選擇離光線比較遠的位置，就有可能因為光打不到而變暗，需要自然光來輔助，把窗子給補亮，如此一來，即使拍到離燈較遠的窗戶時，在打光加太陽光的雙重曝光下，相信環境呈現也不會很暗。

決定好主燈和窗戶的曝光量之後，就要來佈置補燈了，也就是延續主光的光線。我在這用跳燈的方式，然而因為拍攝現場沒有什麼陽光（地上的光是我打出來的假陽光），所以其漫射光會比較柔，在這種情況下，不管用什麼罩子將光直接打在人身上或是作為補光都是不 ok 的，所以一定要用最柔的平面跳燈將補光完成。加上之前的曝光數據和主燈的強弱都已決定妥當，補燈只要將暗的地方光線補足即可，因此用最柔的跳燈，把亮度一直延伸到模特兒的前方，如此便可完成今天的佈光。

主光的色溫和角度對室內混合光來說非常重要，但另一個重要的點就是窗子的曝光值，唯有在將窗戶變亮的狀況下，主光的感覺才會明顯而美好。

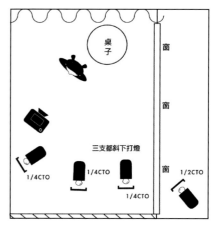

即使是大太陽也不能輕視的室內光差

佈 · 燈 · 內 · 容

在一個有自然光的室內景中，我們常會因為肉眼的高寬容度而被欺騙。因為相機在後製前的寬容度並沒有想像中那麼大，所以很多時候是在製造一個「人眼看起來」的畫面，而不是相機原本沒有打燈時的畫面，特別是在只有單面小窗的狀態下。

在這次的例子中，拍攝的場景只有一個窗戶，而且是陽光直射的窗戶：直射光加單窗就等於是一個比較大燈頭的單燈狀況；簡單地說，就是一個反差很大的情況，即鏡頭吃光超強也不會產生耀光，但過大的反差還是會讓照片在後製上面臨很大的挑戰；所以在不補光的條件下，後期就得下很大的苦功，因此我還是用打燈的方式去解決此問題。

首先對現場測光，先測出窗戶的亮度可亮到什麼程度？雖然我也可以做到讓人是亮的，但這樣一來就會有耀光的產生；也想過用側光來拍攝，但廠商總會希望已經租了一個場地，攝影師可別只是拍攝單一角度，這樣，租一個空間會顯得可惜，似乎整個空間都浪費了。所以如果想拍出各個不同角度，在打光的佈局上，就要去思考如何做成一個 L 角窗的良好光線環境。

本章小觀念：
L 型補光的室內實作／
製造可以自由拍攝的
大範圍光感

器材

canon 5Dmk3 ／
Canon 24-70mm ／ F2.8L
Elinchrom D-Lite 4 X3

1/125 秒／ F4.5 ／ ISO640 ／
手動白平衡

這次的自然光感雖然比較硬，但因為是在逆光的狀況下（主光從背後來），儘管之前教導：若是硬的自然光，你便可用硬的補光來打；但在逆光環境中，如果你使用了太硬的光感，就算你製造出一個 L 型的佈光環境，但請別忘記，L 窗其實也是單一方向的主光，假使這時你又在兩邊立起硬光的話，就會變成雙主光，一個非常不自然的結果。所以我在這還是以一個軟性三跳燈的方式，製造出大範圍的光牆，讓背後的逆硬光慢慢移到側面軟光，如此一來，光線的感覺也會比較自然。我們可由圖中看出，光由模特兒的後方慢慢繞到人的側面，也就是和一個 L 窗的情況一致。

再者，為什麼要用到 3 支燈來做補光呢？一個主因就是廠商希望在空間中的任何位置都可拍攝，所以大範圍的光牆比較符合期待。再者，目前的主光亦屬比較硬的光線，可打得比較遠，所以在整個 show room 中，只要光牆的狀況製造得宜，就可在任一個角落拍出不錯的作品。

L 型的佈光技巧並不是要把主光變軟，而是要將主光慢慢地延伸出去，然後漸漸變軟，形成與大家在 L 窗中拍攝得到的結果很相像，所以善用光牆的製造和延伸，你可以在空間中的任一角落進行拍攝！

以柔克柔的最強跳燈

佈 · 燈 · 內 · 容

之前很多章節都在談論硬光的補光，或是如何製造主光等事宜，對於室內溫合光線的製造和補光卻一直未談論到。有人會問，室內已是溫和的光線為什麼還需要補光呢？又為何還要打光？其實，如果室內的溫和光感代表漫射的光線，而漫射光線對一般人像寫真來說，因為不用扯到太多細節表現，加上是柔和的，所以對人像攝影來說並沒有差異。若是用在商品的拍攝上，這樣過分柔化的光線在細節的表現上根本不夠；相對的，也沒辦法提升物件的質感，所以建議您還是要有個人製造且質感好的光線，才能提高物件的拍攝品質。在這環境中，我採用一個很柔化的光線來補充光感，讓整張照片像用高 ISO 的亮度，卻是以低 ISO 來進行拍攝一樣。

在這個場景中，我仍從佈光三步驟開始。首先對現場測光並決定現場光是否可用。我用 ISO400 來拍攝，發現現場的確有些亮度，但人臉上的狀況並不佳。現場主要都是漫射光，沒有一個有方向且略硬的光源可將人臉打亮。雖然可硬拉 ISO 或是開大光圈，但這兩種方式都會把物件的景深變淺或是破壞掉照片的細節，所以我決定不予採用。我沒有完全消除現場光，因為若打算消除現場光，必須用更多的燈和光線將背景及其他地方補亮，更重要的是就算作補光也無法像自然光一樣自然。所以我習慣在可接受的狀況下，留下部分的現場光感；而必須要做的就是加強現場的光感，而不是另外製造一個現場的光感。

本章小觀念：
沒主光的補光概念／再次強調色溫調整的重要性

器材

canon 5Ds ／ Canon 50mm ／ F1.8

Godox AD200 X3

$\frac{1}{4}$ CTO

1/100 秒 ／ F2.8 ／ ISO400 ／
手動白平衡

決定現場光感後，再來要查看現場的色溫。車站內塗上偏白油漆，儘管陰天的色溫多大於 6000k 以上，但因著現場的油漆和整個空間的色系反射，色溫會改變，不似原本那麼高。我用 promovie 測完色溫後，仍決定以 $\frac{1}{4}$ CTO 修正色溫，讓光線偏暖色調且感覺舒服，故三支燈都選擇平式的跳燈，而不是向上或向下者。我很少用向上的跳燈，除非是模擬八角罩或是僅單純地打亮環境，才會使用向上的方式。「向下」主要是想做出地面的反射光（如果是拉高的向下模式，即為了要模擬太陽光，將硬光打入）。此次因為只想加強柔的漫射光，所以未使用這兩模式。再者因為車站的天花板很高，空間也比較大，若想用三支燈做出光牆柔光反而容易。簡單設定後，便可調整並拍出心中想要的照片。

柔光或是漫射光可能是補光，也可能不是。其作用在於，當現場的主光感不足，即可用柔光或是漫射光來「加強」，而不是「破壞」。

再遙遠還是會有漫射光吧？

佈 · 燈 · 內 · 容

前面幾章我們提到許多混合光的拍攝流程，無非是要了解現場光線和色溫的混用。在這一章裡面，我們把這些概念做個總結，也讓大家了解，遇到混光時的打光流程和思維應是如何比較適當。

在拍攝內衣的場景中，現場有兩個光源：一個是很明顯的戶外窗光，另一個是模特兒上方的投射燈。這兩個光源的色溫一看就知道有很大的不同，所幸它們的強弱有差距。所以在面對這樣的狀況下，需要考慮的就只有戶外光線的色溫，以及修改曝光條件使投射燈變得極弱，如此一來，便可避免投射燈對現場亮度的影響。有朋友問，如果投射燈的亮度和戶外窗的亮度差不多時（大概就是差 1—1.5EV 左右），該怎麼辦？這時我的作法是，兩個光源都無需由自己來製造（可利用調整光圈、快門、ISO 值的方式盡量消除現場光），不然就是不在這個位置上進行拍攝。其實攝影技術不是萬能，我們頂多能做到趨吉避凶罷了。如果環境狀況真的不佳或是有很強烈的雙色溫時，千萬別硬幹，請移到其他的位置進行拍攝。

當然在了解現場的光線和色溫時，已是在做佈光三步驟中的第一步：對現場測光。從進入室內混光的拍攝流程中之後，大家會發現我一直不斷地重覆佈光三步驟，很大的原因是，不論是外拍或是室內拍攝（除了純白背素棚拍攝外），這樣的步驟可以了解現場的光源狀況和色溫狀態，讓你在佈燈的開始有個準則。我的習慣是不要

本章小觀念：

一個完整的混合光
打光流程

器材

canon 1DsMK3 ／ Canon 50mm ／ F1.4

Elinchrom D-Lite4 x4

1/80 秒／ F3.5 ／ ISO500 ／ 手動白平衡

完全消除現場光，因為在小資年代，大家不會買很多的燈具，或是雇用很多助理。消除現場光代表著你要使用更多的燈將現場的環境打亮，這對於戶外拍攝可謂相當麻煩。因為戶外或是半戶外的拍攝，不像室內打光在一個安全和封閉的場合，可能存在很多風險。另外，戶外的場景有時範圍很巨大。巨大的環境就需要非常多燈具，這也不是一般人可應付的，所以留住現場光線一直是我在這本書的主軸。想留住現場光，就得認識現場光，就要知道現場光的狀況，因此你要先拍一張照來釐清現場光的走向和色溫。基於這個重要因素，我才會不斷地跟大家提醒：測光的重要性，而不是一到現場就開始選用燈具。畢竟戶外拍照不怕朋友多，自然光就是你一個很好的朋友。

佈光三步驟的第二步，就是了解色溫。使用 iphone 手機者可用 promovie 的 app 去了解現場色溫，你也可用現場的 Live view 對著一張白紙去調整色溫值。這個步驟的目的是預防過分的雙色溫狀況。在拍攝創作時，常會用雙色溫製造一個衝突感，但大多數我們還是希望人臉上的色溫盡量呈現單一化。在閃燈沒辦法改變色溫的狀況下，你能做的就是用 CTO 或是 CTB 將燈的色溫改至成與現場差不多。如此一來，最少在主體的色溫上不會差距太多。其實說了那麼多，調整色溫的目的就是在調整膚色，因為膚色和色溫是連動的，有對的、好看的色溫值才會有順眼的膚色，所以修正色溫在拍攝上是不得不做的事，但也是最容易被跳過的事。

　　第三步就是決定主副光。我並沒有在一開始就決定主副光，而至最後才決定，是因為想讓大家自行判斷現場光的可用度。如果可用度極大，恭喜你，你的主光即可決定好，只要把握補光的原則就可打好這次的光線。如果現場的光線太漫射、沒力道，主光只能由自己去完成。通常現場光是比較偏硬的光感時，也就是人的影子是可見且邊緣不模糊的，即可以現場光當主光；如果現場光比較像是漫射光，才會由自己去打主燈，這是在決定現場主副光的一個準則。

　　了解現場的光線和主副光之後，才是做L型佈光的開始，把光線連接成一個L型的夾角，擴大自己可拍攝的範圍和空間，再去完成這次的拍攝。很多朋友常常會把素棚的打光思維帶到戶外或混合光上，卻忘了現場光這個好朋友。提醒你，善用「它」，真的可以省事許多。最後再提醒一次，戶外不怕朋友少，打燈也是如此。

轉動吧！女孩！

佈・燈・內・容

剛開始拍照時，正值日系風格流行的年代，瘋狂的耀光一直在各個論壇上風行。這種風格在以前的年代會被認為是拍攝很失敗的照片，卻讓「空氣感」變成了流行的手法。儘管後來才知道空氣感不等於耀光，但在那個似懂非懂的年代也就這樣被帶著走，只知follow 流行的趨勢。

在戶外拍耀光是很簡單的事情，因為所見即所得，所以可很快地經由移動鏡頭找到一個很好的耀光位置，但在棚內反而不容易；除了閃燈非所見即所得之外，還因每個燈的燈頭設計不同，而在發光源的大小和擴散度上形成許多差異。就我個人的經驗分享，較易形成感覺強烈的耀光燈頭，是燈管內縮式的設計，甚至在反射盤的設計上也似碗狀般，如此才能做出一個好看的耀光。目前流行的外露式燈管較吃虧，不是弄不出效果，只是在簡單度上會比較困難。另外，在棚內打這樣的耀光感時，我的燈頭並不是直朝鏡頭而來，方向上沒有錯，但主要的軸線會由攝影師的頭上越過。這是為了不讓最強的光線打到鏡頭，且預防有一個太強烈的耀光出現而使得整個畫面白霧化過於嚴重。從頭上飛過的軸線光法，其實前幾章也有提出，目前真的無需要求光軸必須準確地打到主體上，這樣做反而讓過硬的光線太干擾畫面，旁邊光線的均勻度才是最好用的。

本章小觀念：
好打光的室內棚環境／
耀光的氛圍感

器材

canon 1DsMK3 ／
Canon 35mm ／ F1.4L
Elinchrom D-Lite 4 X3

1/160 秒／ F2.8 ／ ISO100 ／
手動白平衡

明白製造室內耀光的原理後，就要思考前方的補光了。因為在戶外的情況中，如果會拍攝到耀光，就代表當時有太陽，也代表著那時的光線不錯，可擴散到大地的每一個角落，更因此在那環境中會有許多的反射光。既然有那麼多的反射光，也就代表著會有很多的補光可打在人的身上；在這樣的狀況下，即使背光，反射也不會大得嚇人。但在棚內就不一樣了，棚內只有單一方向的光線，特別又是單一燈源時，如果沒有補光，反射光會減少；相對的，室內若無法產生許多反射光來幫助補光，反差就會極大。所以我在這運用三支燈將主光源放大，變成一個比較大的面光源，同時，選用一個白色的環境，讓我可以有很多反射光應用，而無需提供許多補光。接下來，只要將後方的光源盡可能地經由反射光的方式慢慢地把光繞到人的前方，就可以得到一個降低反差的環境了。因為光源的範圍很大，所以不會限制模特兒只能待在一個位置，可以自由地在充滿光線的環境中移動。

雖然我們知道有太多的反射光對於反差的控制是有困難的，但若是想製作出大範圍的反射光反而會比遮光來得更加困難，所以我會建議新手：建棚時，還是以白棚為主，不要任意挑戰黑棚，除非你的補光概念很好，否則會建立一個充滿挫折的攝影棚空間。

吧台氣氛正常表現

佈 · 燈 · 內 · 容

　　我們生活的環境裡，本來就存在著不同的色溫，要想將它變成統一色溫的世界本來就不太可能，除非所有的燈都由自己來完成，否則真實的情況就是，「你我都能看見這些各式各樣的色溫」。不一致的色溫雖然可讓世界變得豐富好看，但若是主體的光不佳或不好看，自然不會有好的結果。最常發生的就是投射燈的狀況，特別是在偏黃的投射燈上。另外，如果背景較亮，主體較暗，也會影響我們看照片的感覺，特別是用肉眼觀看時，很容易被亮的事物給吸引。因此我們要在這樣的情況下，利用打燈的方式，來修正色溫和光差的問題。

　　在此場景未打燈的狀況下，背後的吊燈甚是好看，然模特兒的前方卻因為沒有一個主要的光線，而顯得略為偏暗。雖然我們可用拉高 ISO 或加大光圈快門的方式來將模特兒的正面打亮，但說實在的，若身處在一個不好的漫射光環境中，你再怎麼調亮，其圖像的品質也不會太好。所以儘管目前市面上的相機可提供不錯的高 ISO 值，若環境光線不良，即宛如是一個不新鮮的食材，你想要它看起來好吃，就必須要經過很多加工過程。因此，與其在後期下很多苦工，還不如在前期我們就把燈打好，這樣也可省下很多後期的時間。

　　我在這還是先依打光三步驟，檢視一下目前現場的光線狀況，了解光的走向和色溫。很多朋友雖然已明白第一步驟是為了解光線狀況，但另一個目的其實是想要確定以後的拍攝數據。就像很多朋友問我：怎麼決定現場要拍攝的光圈、快門和 ISO，我都會在第一個

器材
canon 5Ds ／ Canon 24-70mm ／ F2.8L
Godox AD200
130cm 白拋物線傘加傘布
CTO 濾片

1/60 秒／ F2.8 ／ ISO800 ／
手動白平衡

持續燈加燈罩　持續燈加燈罩　持續燈加燈罩

傘向下打

拋物線傘加傘布加AD200加CTO

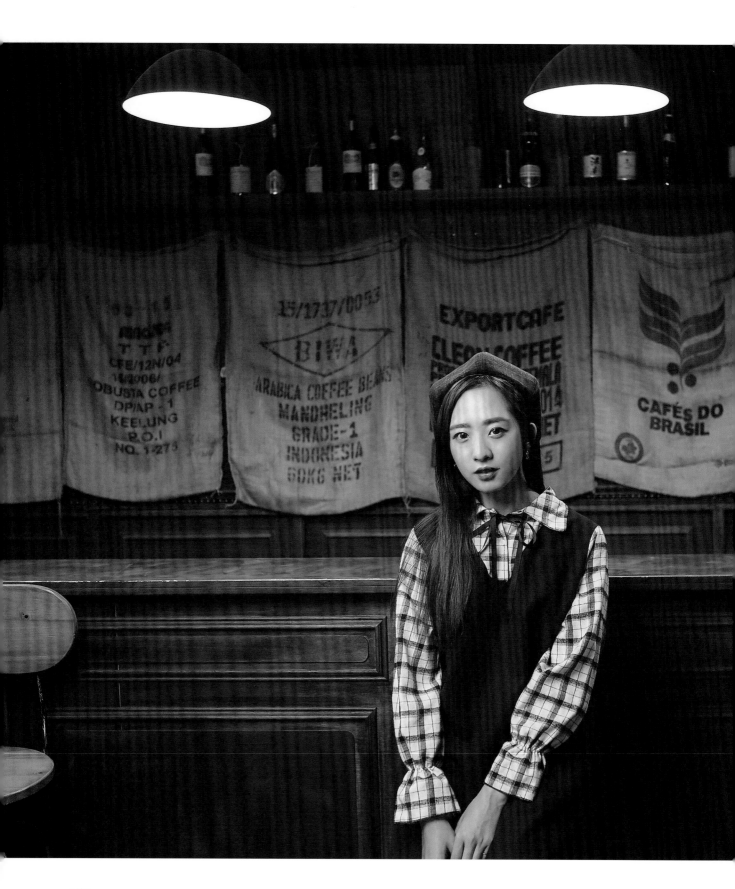

步驟時就去決定。首先我會思考目前的 ISO 是否可用，快門是不是太慢，最後才是調整成我要的光圈，進而得到想要的景深。所以我會先以畫質的狀況作為優先考慮（ISO 的純淨度和安全快門的時間），最後才決定我要的散景應是什麼情況，而不是一開始就決定光圈值，再去調整其他數據，在這點上和一般人較為不同。

所以在了解完光線狀況和決定好數值後，便已清楚明白目前的色溫和後方光線的走向，因此我首先要在燈頭上加全 CTO 的濾色片，讓閃燈的色溫可修正成與後方者相似。再來是光線的走向，我用的是一個很像香菇的燈光打法，主要是因後方的吊燈走向為由上往下，所以我也採用這走向來打主光。此外，因為光線並不像投射燈一般強烈，加上不想光線太硬地打在人臉上，而以一個拋物線傘加傘布的方式來打。再者，佈燈的位置與主體有一段距離，彷彿是用傘邊緣的光線來打燈，使得光線較擴散和均勻，光會很流暢地打在人身上。若你問我，此時是否需要再加上一個正面的補光得看個人對反差的看法；我不再增添了，目前狀況看起來很 ok。

想要融合現場的光線，除了色溫外，光的走向也很重要，畢竟你要做的是製作出一個合理的光線，而不是一個教科書教你打的光線。

魔術還是需要道具的

佈 · 燈 · 內 · 容

　　八年前我開始用投射器打燈燈具，然而那時第一代的投射器技術不成熟，雖然可以打出很好用且具有造型感的光線，但在操作上卻有過於笨重和光耗太嚴重的問題，此外，模擬燈不能開太久，否則會有過熱的危險（曾有一次，面前的紙板就這樣燒起來了）。再者，還有色溫偏綠的狀況，除非真的很需要，建議盡量別使用。這次的廠商想要一個比較實在的窗光感覺，奈何台北的冬天很少出大太陽，經常都是雨天，想當然耳，窗外的佈光方式不太合用，必須要在室內自己造光，打出窗光的感覺。

　　在沒有投射器之前，我們若想要製造出這樣的光感，必須要真的弄出一個假窗或是拿厚的紙板割出形狀來做出這樣的光線。這窗光的影子主要看阻礙物的厚度；阻礙物越厚，做出來的影子邊緣越銳利，而且銳利的長度無法維持較長的距離。所以，雖然用厚紙板或是厚木板也可做出這樣的光感，但銳利影子的長度無法太長。因此，用紙板做窗光影子的作法，比較常用在拍半身的人像或是小物件上；如果要拍攝全身照片，就要用真的假窗才可達成。比較困難的是，假窗的打造要請真的木工來施作，別說得花時間了，之後仍會有收納的問題。可想而知，若有這樣的投射器，便可解決了我們在打假窗感上的問題。

本章小觀念：
投射器的應用／
硬光和軟光的合成應用

器材

canon 5DMK2 ／
Canon 24-70mm ／ F2.8L

Elinchrom Style 600 X2

金貝 DM400x2 ／金貝 HD600 ／
金貝 msn800v

銳鷹投射器

1/125 秒／ F4 ／ ISO200 ／
手動白平衡

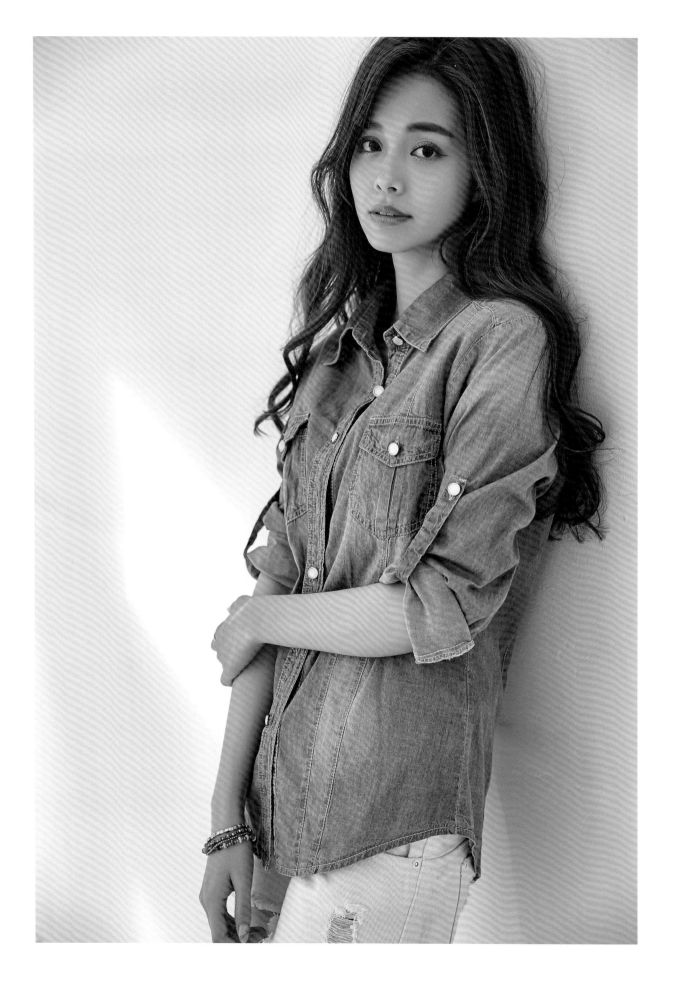

購買時，原廠送的遮光片類型太過呆板，所以我們在這用的是自己以厚黑卡紙割出的版本。當然最好的方式還是用雷射在金屬片上割出形狀，可惜費用太高了。採用黑卡紙時，因為第一代的投射器跟放大鏡的原理相似，當採用模擬燈時，就會在卡紙的位置形成一個跟放大鏡一樣的聚焦點並產生高熱。若是金屬片就可抵擋這樣的熱度，但紙片沒辦法，所以每次拍攝前必須先用模擬燈看一下再調整光線的對焦位置，打出我們所要的窗光形狀。

打出窗光的形狀和位置是第一步，如何製造出像是窗光進入室內的氛圍光感，才是比較困難的。我們都知道，除非你整個空間都在暗的情況底下，加上只有一扇窗，極有可能形成僅有窗光的形狀。但絕大多數不僅擁有窗光的硬光，也有些許漫射光在空間裡，所以接下來的課題便是如何做出幾乎無影的漫射光。

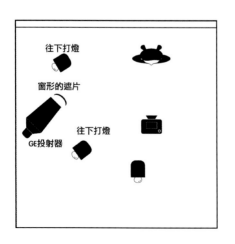

在補光可用的光線中，最軟的就是跳燈的光線。燈頭所跳方向的空間越大，其光的柔度就越好，於是我採用跳燈的方式來做補光。首先，我把兩支跳燈都放在跟投射器相同的位置上，讓補光和主光都來自同一個方向。雖然很柔的跳燈幾乎無影子，但在人臉上的光線還是可分出跳燈的方向性。為了不讓跳燈的光和主光產生來自不同方向的感覺，而將比較主力的兩支跳燈放在投射器的那一邊，且皆是地板跳燈（這跳燈的出力有些強，用來製造出一個比較強的反射光）。大家如果在室內看到陽光射入就會知道，這樣的地面易出現反射光，所以採用一支地板跳燈來製造這樣的光感。等到同方向的補光和地面的反射光完成後，最後還要補上二支正面的跳燈光，以平衡人亮暗面的反差（這裡採用的是平行跳燈的方式）。因為暗面的光線很少，當跳燈的光進入，暗部的亮度就可被提升。此外，用平行跳燈的原因是可以補全正面的光線，不偏向任何一邊，也可完成我心中想要的室內假窗感！

硬光是質感提升的好友

佈 · 燈 · 內 · 容

　　硬光對於許多朋友來説，難佈的原因大多是反差太大，也就是中階調的過度太少。如果補光的經驗不足，硬光對很多朋友來説，就會成為很難運用的一個光線。反之，如果可把握好補光的原則（補光的光質別硬過主光和高光漏斗理論），硬光就會成為一種很好使用的光線，特別是在表現軟材質的質感上。

　　除了硬光的補光問題之外，另一個需要留意的就是硬光的均勻度和擴散性。我覺得這是一件很麻煩的事，因為硬光的燈具在製造上比軟光的器材麻煩和困難，想找到好的硬光器材並沒有想像中的容易；但若想要找到好的軟光器材反倒簡單些。為什麼會有這樣的情況呢？因為軟光要製造出均勻度會比較簡單，只要善用面光源的特性，便可很容易連接和延伸。也就是將很多的面光源連接起來，在前幾章已作説明。但硬光本身就是一個點光線（如果是面光源就不會是硬光了），所以想將很多點銜接起來可是相當困難的。再者，因硬光難接，所以我們在製造的源頭上是大的一個點，這聽起來似乎很矛盾，簡單來説，就是將點光源變成面光源的大小即可。最好的方式就是把點光源拉遠，然後把出力開到最大。若在室內，請盡量將會反光的部分遮住（把有補光功能的反光牆面遮住），如此便能製造出大面積的硬光了。然而這只是理論説法，實際上要將距離拉得很遠，只是加大燈出力遠遠不夠，非得用一些硬光的罩子來製造「遠距離硬光」，才能達到我們要的出力值又可以擁有一個「均勻」的硬光。

本章小觀念：
硬光的補光原理／
L 型補光的應用

器材

canon 5Ds ／ Canon 24-70mm ／ F2.8L
Elinchrom ELC 500HD X 4
Elinchrom 50 度硬光罩

1/125 秒／ F7.1 ／ ISO200 ／
手動白平衡

在這次的拍攝中，廠商想要有一個戶外陽光的硬光感，當下直覺就是用硬光直打的方式。在硬光罩的選擇上，沒有採用傳統的 18cm 標準罩；罩子如果要打到如此大的範圍，其光的均勻度到邊緣會減弱，反射距離無法那麼遠，於是選用另一個 Elinchrom 50 度的硬光罩，把硬光送到更遠的距離。在決定好主光之後，再來就是補光了。這方面可藉由兩個角度去思考，第一個是人的暗面補光，第二個是對硬光罩沒打到的地方補光。人的暗面補光大家比較容易懂，因為要將人的暗面補亮是這本書一直在討論的事情。但將其他地方補亮為什麼也這麼重要呢？主要是想做出如戶外的陽光感。在我們的印象中，戶外太陽光是均勻且可照亮每個位置。但若是在室內打光，因為燈具的因素，一支燈能打的範圍仍是有限的，即使今天用了強力的硬光罩，能打的範圍也就是 160cm 的直徑大小而已。因此，若想得到一個大一點的構圖，其他的地方就會呈現出較暗的樣子，這樣一來就不像戶外陽光感了。所以我們要用其他的光將暗的地方都補足起來，使整個白牆的表現均勻。為了讓整個牆面均勻，我用三支跳燈補足不均勻的部分。有些朋友問為什麼一定要用到那麼多的燈呢？因一支燈的跳燈補光範圍是有限的。或許有人會想是否可用大出力來換取擴散範圍呢，但那樣的效果並不理想，在回電上也會比較慢，所以不如用多燈把光的均勻度做出來，使回電速度更快，效果也會更好。

我們無需害怕硬光，當然也無畏高光的加成（儘管高光的加成比想像中難），但暗部的提升，硬光會比高光加成更快速且容易。

麻煩請給我一個足夠的照明空間

佈 · 燈 · 內 · 容

很多朋友都有租棚的經驗，前面也聊過租棚時要觀察的事項。在這一章，我們會注重如何做出一個大面積的柔光。畢竟假窗很多棚都有，而且假窗後面的距離也可拉得比較遠，自然地在打光的協助上能幫上許多忙。然而有些朋友即使擁有很大的打光空間，在均勻柔光的打光上仍有問題，所以在這節我要將一些打出大面積柔光的狀況跟大家說明一下。

前面我跟大家提到，想要窗光打得得宜，距離就要拉遠些，如此一來光源才能擴散出去，方能得到柔光初期的大面積均勻光感。若無法拉得太遠，採用跳燈或是大一點的白色反射傘也是一個好方法。我個人建議用超過 85cm 以上的反射傘是比較簡單的方式，因為這樣的光線不會損失太多，加上反射是白傘，較無反射雜光的問題。此外，跳燈對於光的損失很大，如果再經過假窗前的材質，其燈的出力亦需要很大。若燈出力不夠大而硬加到最大時，回電不僅慢也會耗損燈具本身的壽命。因此，我個人還是會建議利用白傘作為反射的光源。

其次就是後方燈具的數量，兩傘的距離最好等同於傘的半徑左右，如此一來，兩支燈的光才可連接得較為漂亮，也可讓均勻的光牆延續下去。我們知道，光線的均勻度越好，就越有「柔光」的能力；兩支燈連接越順，光線就越柔。當然，光越靠近越好，只是相對的需要更多的燈。如果在外拍的情況下，會造成器材攜帶上的負擔，我們還是要取得一個平衡點，在你外拍租棚時，不會增加自己的負累。

本章小觀念：
弄一個好又均的柔光窗／窗光的介質

器材

canon 1DsMK3 ／
Canon 24-105mm ／ F4LIS
Elinchrom D-Lite4 x5

1/125 秒 ／ F5.6 ／ ISO400 ／
手動白平衡

弄好後面的光源以後，我們來看假窗柔光的材質。有些棚主要會採柔光布，但如果你背後的光不均勻，不僅無法得到很好的柔光效果，更別說以閃燈直打，其柔光的效果會大打折口。所以倘若你發現拍攝的棚是用「布」的東西來當作柔光的假窗材質的話，就一定要使用傘或是跳燈的方式來打背反的光源，否則很難得到一個均勻、漂亮的柔光光線。若租的棚是以捲簾布、壓克力片或是白色玻璃作為柔光介質的話，這時採用跳燈就會使出力耗損過多，光線無法穿透。因此我會建議用白傘，如此一來，光線可穿過柔光介質，亦不會有光無力的感覺。當然，如果你發現是在壓克力介質厚實的狀況下，就可透過拉遠距離、直打的方式。厚實的介質恐怕你用白傘也無法將「有力量」的光打在人的身上，這時以直打的方式，或許可得到一個不錯的效果。不過這般厚實的狀況其實在棚內極為罕見，所以我個人認為「白傘」就是不錯的選擇。

每個棚的搭建過程和設計都不同，我們無法要求次次都合自己所用，但多帶把反射傘出門，就可預防一些小棚的意外狀況，也可讓自己在打光上更加順利。

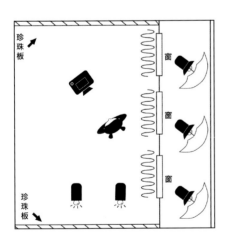

一白遮三醜

佈 · 燈 · 內 · 容

　　已經到了室內打光的最後一節了，所以在這我們先把室內網拍柔光的佈光和工作流程跟大家解說一下，讓大家了解從跟廠商聊風格到完成的一個流程，也給大家在日後接案時有參考依據。

　　通常在廠商到來之前，會先了解廠商的需求和想要的照片感覺。基本上若能事先索取想要的感覺參考照片最好，因為不論怎麼用口「形容」都是十分模糊的，每次的爭議也都是因為這樣才發生。所以如果廠商無法擠出時間前來，或是不給出想獲得的效果感覺照片前，我們不會開工；一旦開始拍攝就是一項成本，如果因為廠商的不負責任導致重新拍攝，我想任何一個人都會感覺不舒服。另一個方式，如有範例的照片，我們也可在一個規範中去討論，不至於天馬行空地揣測，這樣非但攝影師辛苦，加上若有時效考量，等同於浪費彼此的時間，所以有範例作為起點，在拍攝溝通上非常重要。

　　在這次的案子中，因為廠商要銷售少女睡衣，所以想做一個柔順的光感。但他有個要求就是白色的衣服不要過曝，且背景須為淡色的。恰巧棚中有個白色的床景，可用在這次的拍攝上。有些人很害怕將白色的東西置放在白色的場景中，其實可用一些方法讓衣服突顯出來。首先你得有暗部的部分，也就是場景不能全都是白色的，最好在白色的背景上有漸層到灰的效果。例子中，我們可看到雖然牆是白的，但打光的光線不會過多地打在牆上，而是讓牆具有些灰的狀態。讓光

本章小觀念：
完整的網拍柔光佈光
思維／減光的概念

器材

canon 5DMK2 ／
Canon 24-70mm ／ F2.8L
Elinchrom D-Lite4 x 5

1/160 秒／ F4.5 ／ ISO320 ／
手動白平衡

不會打到牆的方式很多，最簡單的，就是將光遠離牆邊。另外，因為光線打在人身上的範圍比較多，在亮度一拉一調的狀態下，可呈現出「人是白的，牆是灰的」，跟背景拉開一個曝光量。

另一個方法就是遮黑或增亮。棚內都會預備黑白兩面大型反光珍珠板，其面積最好都是 2.4m Ｘ 2.4m 的大小（就是將兩片 1.2m Ｘ 2.4m 黏起來），這樣就可以有個大面質的反光或是減光的工具。反光加光大家可能比較好懂，就是反光板的概念，但減光對一般人來說比較少碰到。其實減光也是很重要的，特別是在去除反光或是在人的邊緣增加一條黑線，使用一塊很大面積的黑板就是一件很重要的事。如果你沒有一個很大的空間（像圖中，離最近的牆大概有 10 公尺遠），就真的要去做一塊比較大的遮光板，才能拍出一些有層次的照片。

此外，因為廠商想要有一個柔光效果十足的照片，此時窗後的打光距離不足，且窗是霧面玻璃材質，所以我用反光傘的方式，將光線打勻，再經由霧面玻璃打柔光線，便可得到一個較為均勻的光線狀況。儘管窗戶的窗光狀況良好，但旁邊並沒有什麼反光，所以若不補正面的光感就會形成大反差。我還是在這佈一個 L 型的佈光，也就是在窗戶的直角處再加兩支燈，得到一個不錯的光感。

減光的概念其實在拍攝商品工作上會經常派上用場。在拍攝人像時，如果可善用減光，即能增加不錯的立體感，也可解決拍不出白色的問題。

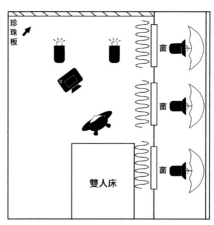

PART **7**

全戶外的
打光範例和解析

戶外拍照的打光一直是主流，在初學的階段中，大家都被很多所謂的壓光照片吸引，總希望能拍出類似那樣的照片。其實壓光的技巧只是戶外打光的一小部分，卻很容易誤導拍照者，以為消除戶外光即是正常，所以常遇到同學詢問的都是與背景亮度不足有關，誤以為把背景光消除就是開始，卻不知道背景的亮度製造才是最困難的，所以在這章中有許多打燈和背景光合作的例子，讓大家了解善用背景光，你就可以少打許多燈，也可省去外拍時的器材負擔。

軟硬軟的立體感燈法

佈・燈・內・容

　　一般來説，我們常見到的漫射光，大都具有方向性。但如果是在一個大空間裡面，或是像今天雲很厚的情況，這樣的漫射光比較沒有方向性，所以我們得在這樣的環境之中，去建立一個有方向性的柔光。在這個章節之中，我們遇到一個空間很大的室內廠房，這樣的狀況跟雲很厚的陰天極其相似，光線並沒有一個主要的方向性，甚至可以説主光根本無法打到人的臉上，因此必須要自己來建立一個有方向性的漫射光，並且要讓模特兒身上的光線跟後面光線之調性相符合，才能達到一個比較完美的打光狀況。

　　通常在這樣漫射的自然光環境之中，我會選用有兩層布或是一次反射加一層布的燈具，因為這樣的燈具有一定的光線柔度，不至於跟背景的光影感覺差距很大。因此，如果可以建立一個跳燈的大型光牆的話，光線柔度會是最好的。只是若想建立跳燈的大型光牆，往往需要比較多的燈具，才可以將現場的漫射光線均連結起來；在只有帶兩支燈的狀況下，通常無法完成，所以今天我要用一個有方向性的燈具，來製造出較具方向性的漫射光；另外再用一支跳燈，把光牆給連結起來，讓光線可以由背景經過一個有方向性的漫射光再連接到模特兒的前方。

本章小觀念：

漫射光的光牆建立／

三步驟的觀念再次建立

器材

canon 5Ds ／ 35mm ／ F2

AD200X2

105cm 白拋物線傘加傘布

1/160 秒／ F2.8 ／ ISO800 ／
手動白平衡

首先我測一下背景的亮度，並且決定色溫值。這兩個步驟是打燈三步驟中最重要的前兩個。測好背景亮度以及色溫之後，再來就得決定主燈是要用手上的閃燈還是背後的自然光。這一次我沒有選擇採用現場的自然光，是因為它根本無法打到人的臉上，想當然耳得用手上的閃燈來作為這次的主光了。所以再次跟大家提醒打燈的三步驟：針對現場測光後，決定色溫值，最後就是決定你的主光是手上的閃燈還是背景的自然光了。了解三個步驟中的數據之後，接著要建立 L 型光牆。因為背景所提供的漫射自然光已提供一部分的光牆，現在只要用手上的閃燈，把光牆連接到模特兒的前方即可。我先將一個拋物線傘加上傘布的方式當成主光，讓這個光線慢慢地延伸。再者，因模特兒前方的亮度不夠，再用一個跳燈來補足這前方的光牆，如此便可讓光線由比較軟的自然光，延伸到比較硬的拋物線傘光，再進而延伸到一個比較軟的跳燈，如此便是一個從軟到硬再到軟的夾光狀況。這樣的光感會讓人身上的立體感充足，而不似由三個比較平的光線所組成的漫射光。我們在棚內打燈時，也很常利用這樣軟硬軟的光線連接，來達到較有立體感的打光狀態。

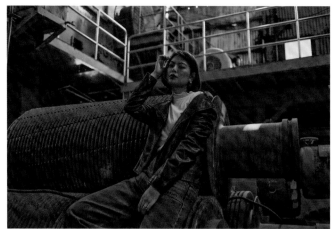

示範圖未打光

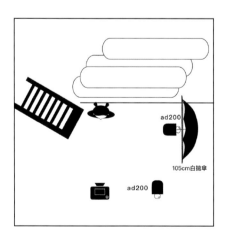

我愛的戶外斑駁感

佈 · 燈 · 內 · 容

陰天的外拍一直是我工作時很常遇到的一件事，可能是我的八字跟陰天、雨天很合吧，所以我外拍往往有將近六成的機會都是陰天的狀態。陰天若要打燈，我們要考量的，可能就是把自然光當成是主光或是補光。因為陰天的光線較柔，所以在做補光以及主光的工具上，選擇性會變得局限，不像在太陽光底下般，可以選擇的曝光工具較多樣性。如果今天外拍遇到陰天，我會選擇攜帶一些柔光的工具，除非廠商要我打出一個假陽光感，否則我會選擇八角罩或是柔光傘之類的器材。

在這場景中我們發現，背景的煙囪及工廠的色調很好看。我很喜歡這種有斑駁感的工廠氛圍，因為不論是晴天或是陰天，它都可表現出不同的特性。如果是晴天，陽光往往會增強這種斑駁感的色調以及飽和度，使其色彩表現美好。如果是在陰天的狀況下，漫射光的調性及低飽和的感覺反而能提供工廠較陰沉的氛圍，又或者是一些比較暗沉跟深沉的色調。所以在工廠中外拍，不論是晴天或是陰天都是很適合的。而我拍攝的天氣狀況為陰天，加上漫射光狀況良好，因此其光線的表現很均勻，不會產生高光感，這光感很適合作為補光，跟跳燈的調性很像。所以在這個場景中，我選擇將自己的燈當作主光，以完成這一次的作品。

本章小觀念：

拋物線傘的應用／
漫射光下的補光

器材
canon 5Ds ／ Canon 50mm ／ F1.4
神牛 AD600 pro
105cm 白面拋物線傘加傘布

1/200 秒 ／ F2.8 ／ ISO200 ／
手動白平衡

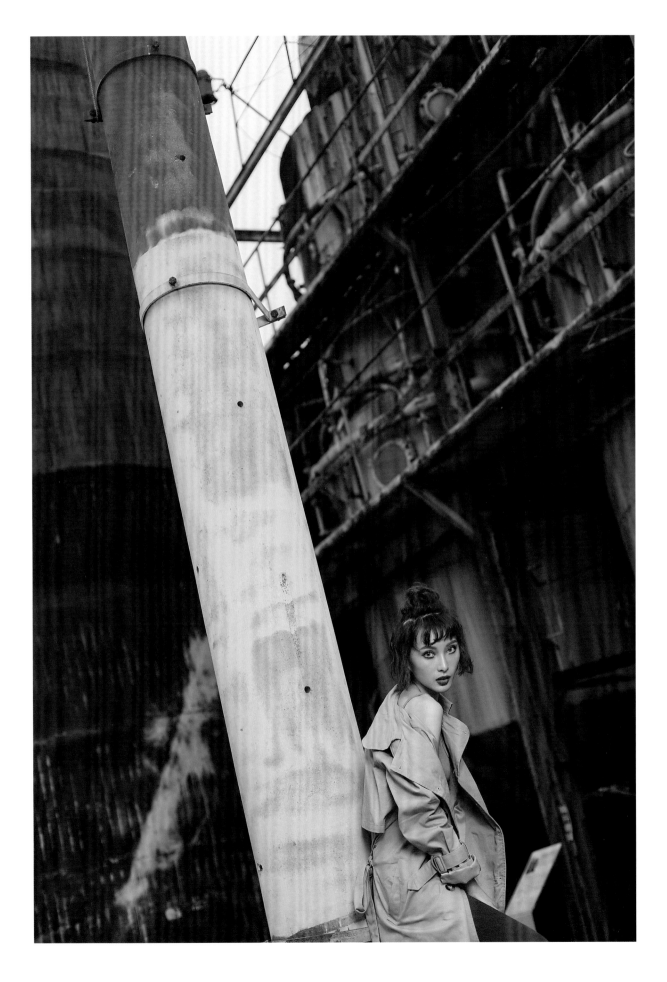

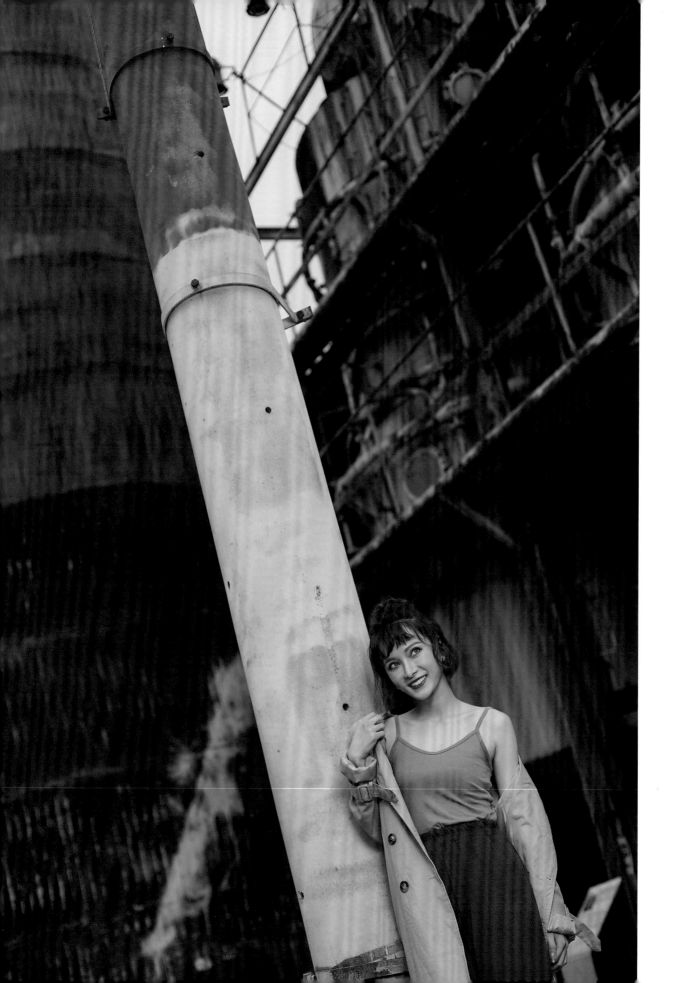

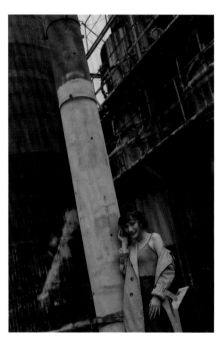

示範圖未打光

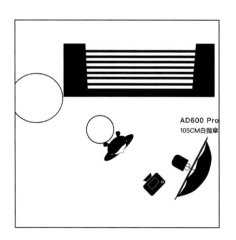

首先仍是對環境測光。在測光的狀況下我們可以看到，模特兒的亮度跟背景的亮度幾乎是完全相同的，在兩者亮度相同的情況下，模特兒很容易被背景吃掉。這時如果你不打燈，模特兒和背景就會黏在一起，所以我們必須要在模特兒身上打出一個相對的高光，這樣才能夠把模特兒跟背景分離開來。再者，因為要以自然光作為補光，且在模特兒身上測光時屬於比較灰階的情況，因此不會讓模特兒的臉上或身上產生高光區；其他地方若有高光區較無妨，因為這些區域不會影響到打光的狀態，只要顧好模特兒身上的光影即可。測好光之後，看一下白平衡的狀態。這幾年來，外拍燈的色溫都會調校得較高一些，所以在陰天的狀況下無需加上任何濾片，就可以讓打出來的燈光色溫和自然光是相似的。

這次選擇的燈具是一個拋物線傘加上傘布的方式。拋物線傘是這陣子很常用到的燈具，如果你可以克服傘被吹走以及倒燈的可能，我覺得就收納性而言，它可算是很適合在外拍使用的一個。有些朋友會問我說，怎麼決定燈的出力呢？其實只要一開始測好光線，就可知道哪些位置需要由打燈來補光，燈的出力只是你調整得大一些跟小一些的差別罷了。所以決定權應該在於你今天不打燈的時候，現場環境的測光狀況，再以此決定打燈時的出力值，所以雖然我們談的是打燈，但現場光的狀況還是很重要的。在外拍打燈的狀態下，測光會影響背景的亮度，因此，絕對不能忽視外拍時的測光步驟，相較之下，燈的出力已沒有那麼重要了。所以只要掌握住現場測光，跟了解你所想要的現場照片感覺，手上的燈就只是在打燈位置以及出力上的調整而已。

弱中加強的燈光架設

佈 · 燈 · 內 · 容

　　光牆的建立一直是我這本書的主軸，如何利用燈光連結成一片光牆，在前面的章節就一直不斷地提出來。但有時候我們身上所攜帶的燈具數量，並不足夠完成，特別是若拍攝的區域範圍在比較大的環境中時，閃燈光線的連接將會成為很大的問題。在今天這個場景之中，因為空間範圍較大，儘管我想要把現場的佈光變成一片光牆，無奈手上的燈數量不夠，因此我們需要改變一下思維，例如背景的光線是可以利用的。同樣的，如果我們把色溫調整好，就可把現場各區域的自然光也變成光牆的一份子。所以在這一節的例子中，我利用一些現場光跟燈光的混合作用來建構光牆，以完成這張照片。

　　首先由這張沒有打光時的照片中可以看出，現場還是有一個主要方向的光源。在前面室內打燈的章節中，我也曾用過同樣的手法，就是加強其主要光線並把它延伸出來，製造出足夠的光牆。所以我在這邊先測光，找出一個主要的光源，並利用手上的閃燈來加強它，然後將它當成主光來用。使用一支 AD200，不在上面加任何燈具，反而利用比較硬的直射光製造出主要的高光，並藉由這個高光開始把光線向外延伸。在延伸之前，我先在模特兒的正面用拋物線傘加傘布的方式，做出一個正面的補光。沒有利用跳燈的技法，主要是因為模特兒測光後的光線比較硬，如果再加一個比較硬的光線，可讓照片的質感提升，所以非必要，我仍會用一個比較偏硬的光線，而非使用跳燈的方式。

本章小觀念：

加強現場光的應用／
光牆的建立

器材

canon 5Ds ／ Canon 24-70mm ／
F2.8L

AD200 x 2

105cm 白面拋物線傘加傘布

1/125 秒／ F2.8 ／ ISO400 ／
手動白平衡

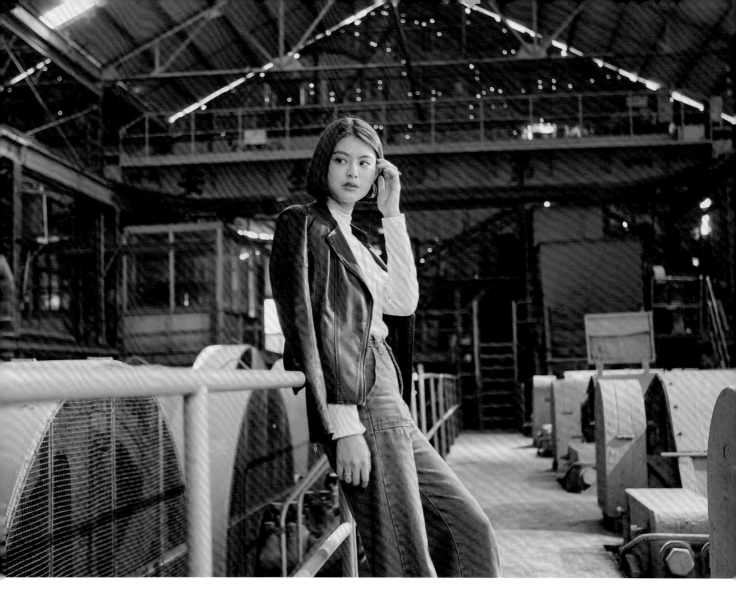

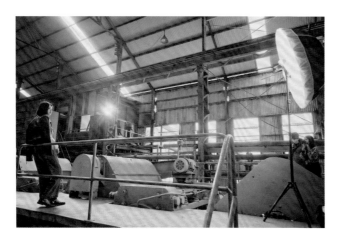

ad200
1/2 CTO

ad200
105cm白拋傘
1 / 2 cto

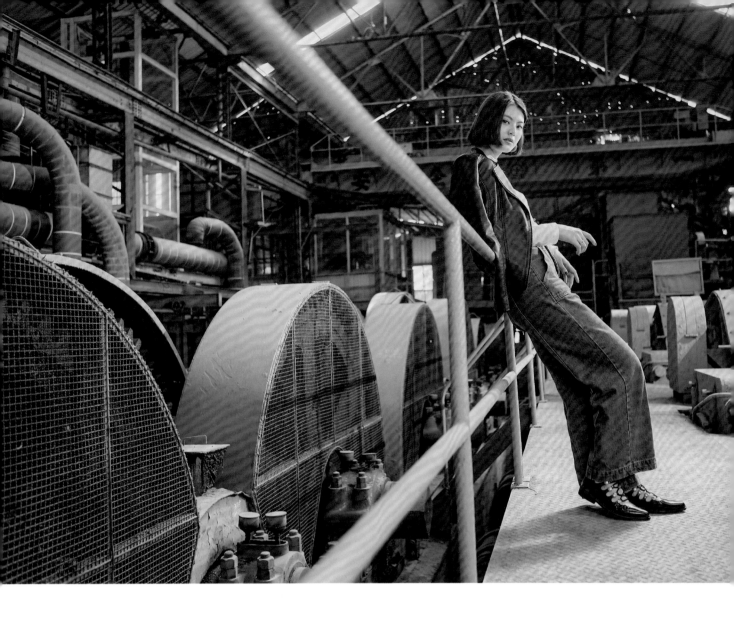

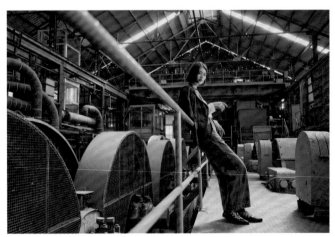

示範圖未打光

現在問題來了，在兩個 AD200 中間的光線該如何延伸呢？因為這個位子沒有辦法佈燈，所以我早就已經想好要利用現場的自然光來作為延伸。在一開始測光的時候，便特意地保留這部分的光線亮度，再者，我也特別地測量其色溫，如果色溫不對，光線的連接就會出現問題，所以我在色溫的測量上必須精準。這個光線是由陽光射進來的漫射光，所以在色溫上的偏差值並不會十分嚴重，除非今天的玻璃是帷幕玻璃（現場並非如此）。我先簡單地測量一下色溫，在其他的燈上也加上 CTO 濾片來改變色溫，如此即可比較順暢地將光線連接起來。在測光方面，我主要保留現場的環境光，並沒有將它減弱，而是比較技巧性的把人擺在一個光照不到的地方，這樣我就可以自己將光打好，不但不會被周邊的自然光影響，又可利用來連結光線。

　　光線的連接有時候不一定真的要用自己手上的燈，就像把逆光連接到正面一樣，如果可用不同的光線跟自然光合作，就可用極少數量的燈建構出不錯的光牆，無需自己額外打燈了。

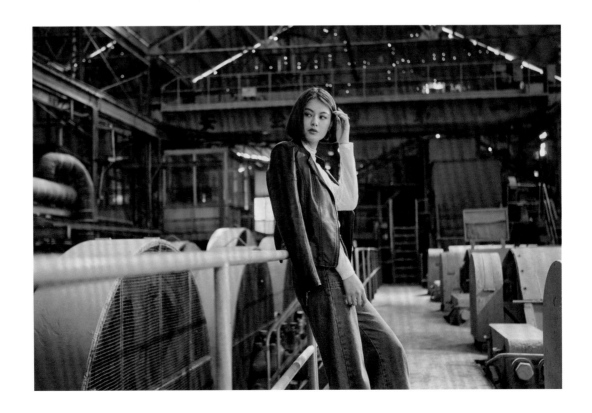

由上往下的自然光燈法

剛學攝影的時候，因為正處於底片跟數位交接的年代，所以仍保留很多底片拍攝的思維。最印象深刻的就是，老師總説陰天是拍人像很棒的時候，那時的光線柔和，不似太陽出來的時候反差這麼大，所以幾乎可在不用反光板的情況下進行拍攝。但這樣的思維對當年數位相機寬容度不高來説，可是一個很致命的拍攝環境。即使到了今日相機發展較完善的年代，若處於陰天或是室內漫射光的拍攝環境下，我仍然不會掉以輕心。首先，除了反差比眼睛看到的大之外，在陰天以及室內漫射光下，其光線狀態都比較不好，特別是在飽和度上的表現。顏色的飽和度不高，若你在陰天或是室內漫射光的環境中，且沒有做任何加強光線的動作就直接拍攝的話，照片的飽和度跟反差只能調整到某個階段就再也沒辦法調整了。因此，即使像今天這樣的場景，肉眼看起來很明亮，也可直接用順光的方式去做拍攝，但因光線大部分都由上方漫射下來，所以在人下方的陰影還是會十分明顯。更別説今天是一個背光的狀況，模特兒的前方幾乎都是全暗的，如果不加任何反光板或是打燈的話，基本上模特兒呈現出來的就會較暗。所以我們肉眼看到的狀況，還是會跟以相機拍攝的有一大段的差距，因此要用打燈的方式來克服這樣的問題。

本章小觀念：
投射器的應用／
硬光和軟光的合成應用

器材

canon 5Ds ／ Canon 24-70mm ／
F2.8L

AD200

105 公分白面拋物線傘加傘布

1/80 秒／ F4 ／ ISO1250 ／
手動白平衡

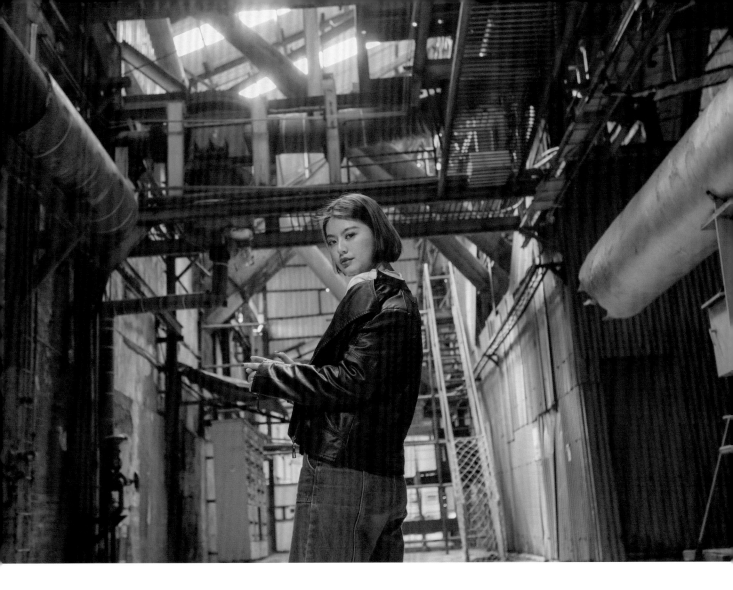

示範圖未打光

傘向下打
AD200
105公分白拋傘
加傘布
1/2 cto

拍攝前首先要做的一件事還是測光。其實在這個場合之中，我可以拍順光，但是從角度上來談，由於光線的問題，背景幾乎全黑，這就不是我想要的感覺了，所以我選擇一個背光的場合。雖然人是黑的但背景是明亮的，至少我在背景的打燈上不用自己動手，完全可靠現場的自然光將背景照亮。決定拍攝的位置之後，就要決定拍攝的數據。我盡量讓背景並非處於過曝的情況，這時人臉雖然是全黑的，但沒關係，等一下會用打燈的方式把人打亮。

由於這邊主要的光線都是由天花板延伸下來，所以在補燈的思維上也必須由上往下。在戶外補燈的狀況中，我們很少會用由上往下的燈法，因為很多時候，我們想的都是棚內打燈的思維。但在戶外打燈，很多自然光線並不一定都是由 45 度角往下，甚至在很多室內的光線中亦是由上往下，所以我在這邊用的就是這燈法。在以前使用八角罩的年代，由上往下打燈會需要 K 架來協助，如今有拋物線傘，可使燈法簡單許多，只要把燈整個往上拉高，讓傘呈現香菇的形狀，就可很簡單地打出這樣的燈法，製造出像是由上往下的漫射光，同樣的，這樣的光感也可跟現場光相符合，而不會感覺像是突兀的打光狀況。

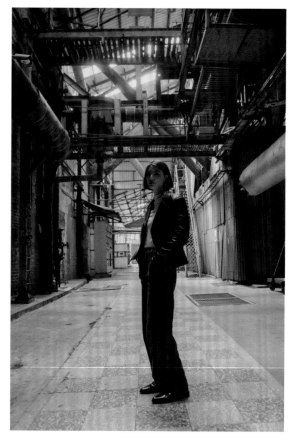

示範圖未打光

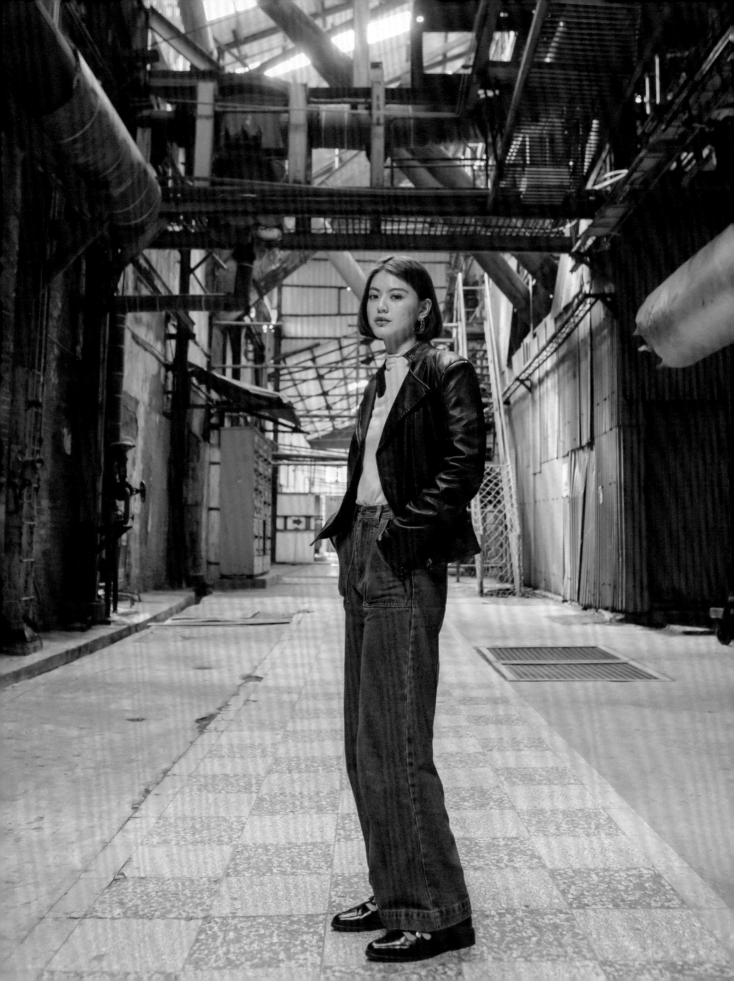

高速同步的雙燈協同合作

佈 ・ 燈 ・ 內 ・ 容

　　高速同步是存在已久的閃燈功能，主要是應用閃燈頻閃的原理，來規避同步快門速度不足的問題。早期只有外閃燈擁有這樣的能力，後來，大陸的廠商開始研發出可以高速同步的平價外拍燈之後（歐美燈具商其實更早，但價格偏貴），這樣的能力都是外拍燈所基本具備的。早期高速同步的技術分成 HSS 跟 HS，兩種所採用的理論基礎不一樣，也正因為理論不同，其觸發器無法通用。這幾年 HSS 逐漸大行其道，HS 的方式漸漸被廠商拋棄，主要是因為 HS 必須要有不同的燈頭才能夠執行；HSS 的燈頭無需更改，只要在觸發器上做一些改變即可，所以在技術上比較複雜的 HS 慢慢地被淘汰。此外，HS 雖可維持原始觸發方式的好處，但必須要有特別的觸發器以及特殊的燈管，此燈管在凝結力上並不好，所以如果你這時需要有好的凝結力，就必須換一個燈管。這樣的問題並不會發生在 HSS 的技術上，因此慢慢地被許多廠商採用。

　　有朋友會問，為什麼需要高速同步呢？主要是因為同步快門的限制。在大太陽下，如果你的快門速度一直被鎖定在 1/200 秒，那麼你的光圈值就要小，當然也可以降低 ISO 來達到大光圈的拍攝，但低 ISO（ISO100 以下）目前都是靠運算出來的，所以高光的表現不佳。因此能更改的現場拍攝數據就只剩下光圈了。燈的出力依靠光圈的大小，光圈越小出力就要越大，所以在這個環境下，除了能拍出景深比較深的照片之外，皆都必須要依靠較大出力的外拍燈。可以想見，早期的外拍燈出力通常都是 1200W 以上，也比較

本章小觀念：

高速同步的應用／

硬光補光的技巧

器材

canon 5Ds ／ Canon 24-70mm ／ F2.8L

AD200 x2

$\frac{1}{4}$ CTO

1/2500 秒／ F5.6 ／ ISO200 ／

手動白平衡

示範圖未打光

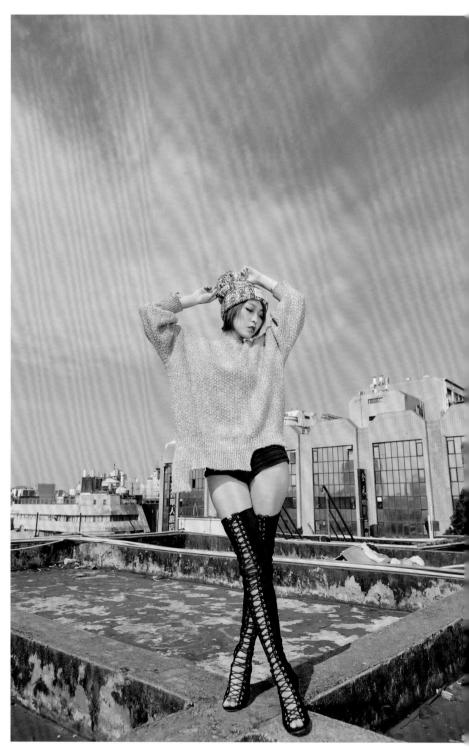

示範圖未打光

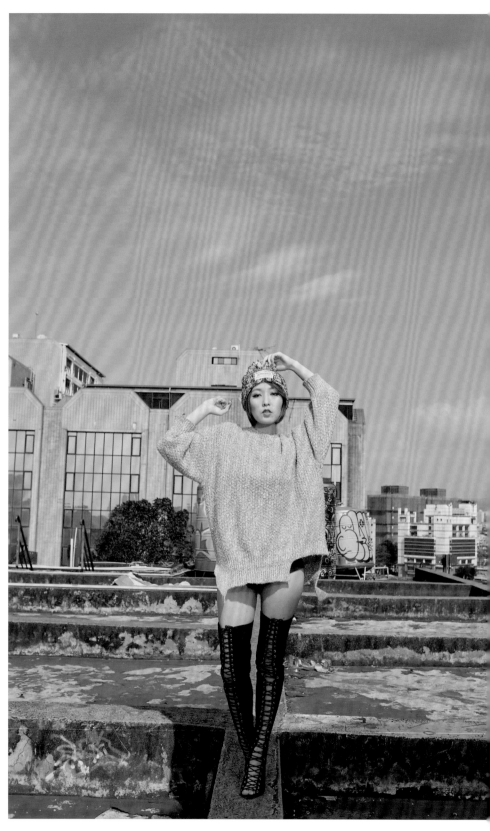

笨重。若你可應用高速同步的技巧，就可突破 1/200 秒的同步快門速度，達到有淺景深的畫面，而且此時燈的出力也可不用太大。HSS 因為是利用閃燈頻閃的方式，所以會消耗一些出力，但相對的，光圈開得越大，燈的出力也會越大，這時便可達到互補的效果。因此高速同步的功能運用在外拍上，特別是在大太陽下是廣泛的，這也是一個外拍燈所必須要有的一個功能。

在這個例子之中，現場的光線比較強，而我希望能拍到一張有淺景深的照片，所以採用高速同步的技巧。第一步仍是老樣子，先對現場測光，了解環境中暗亮區的分布。同樣的，測光後我並沒有把高光的區域調校得較為偏暗，仍保留其一般的亮度，然後將暗部以燈補亮。同學在這邊真的不用去擔心高光區是否有可能因為打燈後變成過曝的問題，外拍加上採用高速同步，我們比較需要擔心的，可能還是燈出力不夠的問題。另外就是燈有一個擴散範圍，如果出力要大，相對來說，就不能離主體太遠，但這樣的距離對光擴散範圍來說，是有局限性的。所以這次我們要利用兩支燈，把它們放在同一個燈架上，一個在上一個在下，上下兩個燈光銜接起來形成光牆，就可以讓人的頭部跟腳部都有一定的曝光亮度了。

在太陽下做補光的話，可以不用加任何燈具。在這邊，我們用高速同步的功能，這時燈的出力會衰退許多，但你可就光圈的特性對燈的出力做一個相對的補償，所以善用高速同步的功能，可以讓你即使在陽光下仍可以比較簡單的方式做出淺景深的照片，而不用因為陽光的因素而限制了光圈的使用範圍。

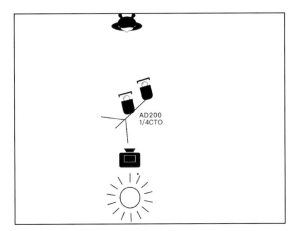

硬光系的直打補光

佈 · 燈 · 內 · 容

在太陽光下打燈一直是大家很想學的一個題材,但這當中,最大的困難往往是燈的出力不夠。只要掌握打燈前必須測光的原則,要想在太陽下打燈就不是一件很困難的事情。很多時候大家會遇到的狀況是,將太陽當成敵人或是想要挑戰最高難度的逆光打光。其實我會建議剛開始學打燈的朋友,應該要把太陽光當成是主光來執行,並把手上的燈當成是補燈,有好的開始接下來就會比較順利。我反而覺得最難的就是把太陽當成逆光來打燈,因為你要處理的不單是模特兒身上的光線而已,甚至是逆光下因為光影而造成的暗部,這些地方也必須要以打燈來處理,所以我反而覺得,逆光的打光才是最難的,儘管在這樣的環境下所打出來的光最具有震撼性,但我通常不太建議一個新手做這樣的嘗試。

另外一個會需要打光的情況,就是在中午的拍攝。雖然前輩會說盡量不要在中午進行,因為頂光是非常難拍攝的。但如果是在工作的狀況下,我們還是不得不進行。此外,頂光的出現並不一定剛好在中午 12 點;夏天,有時 10 點之後就已經是比較接近頂光的狀態,所以如果能夠把頂光的光線處理好,那麼在拍攝的時間上就可以有更多的彈性。所以我在這試看看頂光下的一些光線處理。

本章小觀念:

投射器的應用／

硬光和軟光的合成應用

器材

canon 5Ds ／ Canon 24-70mm ／ F2.8L

AD200 x2

$\frac{1}{4}$ CTO

1/800 秒 ／ F5.6 ／ ISO200 ／ 手動白平衡

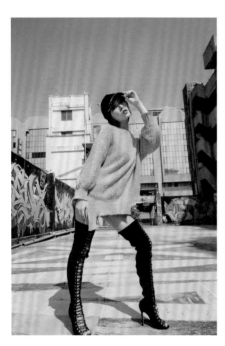

示範圖未打光

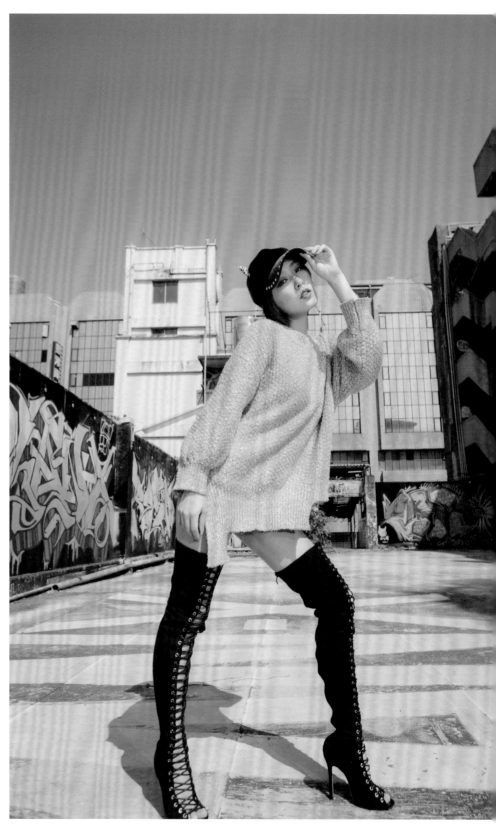

頂光的狀況最有名的除了高反差之外，另一個就是由上往下的光線了。通常這樣的光線會在人臉的下方製造出許多難看的陰影，加上模特兒又戴著帽子，光線讓臉呈現全黑、身體原本的亮部又過亮的情況。所以在這樣的狀況下，我要做的仍是先對現場測光，盡量讓身體上的高光不會有爆掉的情況，檢視看看人身上的亮部和暗部之差距。在未打燈的狀況下，你可以很明確地知道哪些部分要由我們打燈來處理。

晴天下拍照有兩個特點，首先是光線的飽和度要足夠，另外就是色溫大多是 5500k。但因為目前外拍燈的色溫調得較高，大多是 5900k—6200k 之間，所以還要加 $\frac{1}{4}$ CTO 濾片，才可把色溫下調到 5300k—5400k 左右。如此，在拍攝時，人的膚色會比較好看。測光之後會發現，帽子遮住的地方比較暗，所以打燈就是要把這些區域都打亮。我這次主張在閃燈前不加任何燈具，主要是因為現場的光線很強烈，光質也很硬，即使不加上任何燈具，手上閃燈的光硬度絕對無法贏過太陽光。加上可用到高速同步的功能，儘管很耗燈的出力，然而一旦開了這功能，架上的燈的出力就會變小，根本無法得到一個很好的補燈效果，所以我用兩支 AD200 架在同一個燈架上，讓它們變成一個直立式的光牆，就可以把人的臉以及腳的部分均勻地打光。光線串連的方式也同步用在棚內的柔光罩上，但在戶外的大燈，特別是在太陽光很強烈的情況下，我們可以嘗試使用這種方式，讓人的正面得以均勻地補到光線，而不會只注重到頭部卻忽略腳是暗的情況。

示範圖未打光

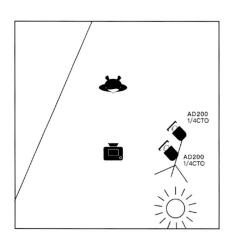

漫射光下的補光心法

佈 · 燈 · 內 · 容

在晴天拍照通常有兩個狀況，一個是像之前的例子，就是真的在晴天的陽光下直接拍攝。在這樣的拍攝環境之中，光線都是比較硬的陽光，所以我常會用另一個比較硬的光線去做補光的動作，再者因為陽光真的很強，所以我很少會用手上的燈具當主光。另外一個狀況，就是在晴天的陰影下拍照。在這環境下，模特兒比較不容易晒到陽光，進而可以進行較長時間的拍攝。缺點是模特兒身上的光線大多是漫射光，加上不在陰影處的光線又是比較硬的陽光，所以在打燈的思維上就必須要思考怎麼把主光變成像是陽光般的感覺及方向。

所以在這個例子之中，我還是先對現場的環境測光。因為目前相機的功能均很強大，所以對於高光的拉回已經比以往好多了。但在高光的細節保留上，亮部還是沒有暗部理想，所以在這個環境中，測光會盡量以保留高光的細節為主。當然不可能保留得非常完整，但至少希望拉回一個 EV 左右。如果你完全都以高光為測光基準的話，很有可能在暗部陰影會完全黑暗，加上未打光前，暗部區域很多，需要的燈的數量非常多，相對而言，在打光技術上就會比較複雜。所以我這個位置所測光的數據，並不會因為高光而完全犧牲掉暗部，而是讓暗部留在比較中性灰的位置，這樣最少在修圖時會比較好處理。處理好陰影部分之後，還要測量目前環境的色溫值。通常來說，如果是在晴天、萬里無雲下，其陰影色溫的數據都會非常高，有時測出來甚至很可能到 7000k—8000k 左右，這時你的燈

本章小觀念：
拋物線傘的應用／
漫射光下的補光

器材

canon 5Ds ／
Canon 24-70mm ／ F2.8L

神牛 AD600 pro
105cm 白面拋物線傘加傘布

1/1600 秒／ F2.8 ／ ISO200 ／
手動白平衡

示範圖未打光

示範圖未打光

具就要加 CTB 濾片來作為色溫校正的工具。今天的景位於夕陽斜下的陰影處，所以色溫不會非常的高，燈具不太需要再加 CTB 濾片。因此在處理完比較麻煩的測光以及色溫之後，就要來思索應該如何打這個主光。

我首先要強調的是，在決定自然光線是當主光或是補光的依據，就是光線是否具備方向性。通常來說，如果自然光是沒有方向性的漫射光時，我會把它當成是補光的光線。只有在光線較具有方向性時，如前幾節所說的比較硬的漫射光，我才有可能把這光線當成是主光。在今天的場景之中，光線的狀況比較像是漫射光，因此只能將手上的燈作為主光。我在這裡用一個像柔光球，由上往下的技法，希望模擬出較有方向性的漫射光。在大自然中，很多漫射光都是由上往下而來，我要做的是還原一個比較接近自然光的漫射光環境而已。因此我用這樣的手法當作主燈，加上早先已經把測光的環境數據決定好了，只需佈好燈，再調整處理大小即可，很簡單地完成這樣的一張作品。

傘和小反光片的合體燈法

佈・燈・內・容

我們前一個小節已經講述了類似在陰影下的打光技法，加上前一章的環境與太陽光的距離不遠，所以模特兒的下方還是會有因太陽光照射地面而產生的反射光。在這次的例子中，因為人本身離太陽比較遠，在這樣的陰影環境之中，並沒有較具方向性的反射光，所以人的整個臉上還是會有一塊較明顯的由上往下的陰影。若我們要使用前一節的柔光球技法的話，是無法完整的將人的下方補亮，所以我必須在這補燈，進而變成一個大型的長方形柔光罩，如此才有機會把這個人的全身補亮。

首先，對現場的數據測光，因為我想要保留背景的清晰度，而在光圈的選擇上，以 F8 作為一個光圈值。色溫測出來之後和燈的色溫比較相近，加上陰影並不似晴天下的陰影這麼可怕，所以色溫的數據和燈的色溫差不多，無需另外加 CTO 濾片。決定好拍攝數據以及色溫之後，要做的就是把補燈給佈好。如前所述，這裡因為離陽光比較遠，所以反射光線並沒有辦法完整的照在模特兒身上，因此在打燈的思維上，比較像是在棚內打燈般，也就是說我必須要讓人的上面以及下方都有一個足夠的照明。人的上方照明比較容易處理，就像前一章所說的，還是會用一個比較類似柔光球的燈具，打一個由上往下的光線。然而為什麼下方的燈會比較難處理呢？因為我並沒有攜帶足夠的燈具，雖然想用地上跳燈的方式來做地面的補光，但我想要取一個比較廣且有張力的角度，而地下跳燈無法離主題太遠，特別是像在戶外的情況下，地下跳燈就不合用了。我想或

本章小觀念：
軟光的在戶外連接／
陰影下的打燈技巧

器材
canon 5Ds ／ Canon 24-70mm ／ F2.8L
AD200X2
105 公分拋物線白傘加傘布
小型閃光燈反射片

1/160 秒／ F8 ／ ISO200 ／
手動白平衡

許可以利用外閃反射片，將它當成地下的補燈。反射片類似跳燈的技法，可以很簡單的把閃燈的光線反射到人的正前方位置。有些朋友可能會感覺這樣的光線有點太硬，但很幸運地，這樣的光感和上方的主光很相似，沒有製造出一個很明顯的雙影子現象，亦很完美的製造出一個長方形的光牆，將之打在模特兒身上。

　　有時外出拍攝，仍必須要攜帶一硬一軟的燈具，如果可以的話，柔光的燈具可以多帶一些，特別是柔光傘之類；因為外拍帶傘具比較不占攜帶空間。多帶一些燈具，最少在戶外拍攝時，若已使用了一個柔光的燈具，最少你還有另外一個可以使用，如此一來，可協助你打出一個由兩個燈具所構成的柔光光牆。

示範圖未打光

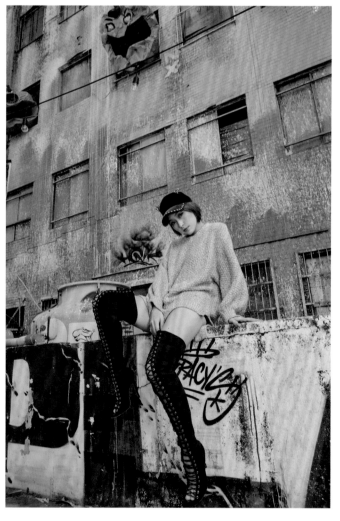

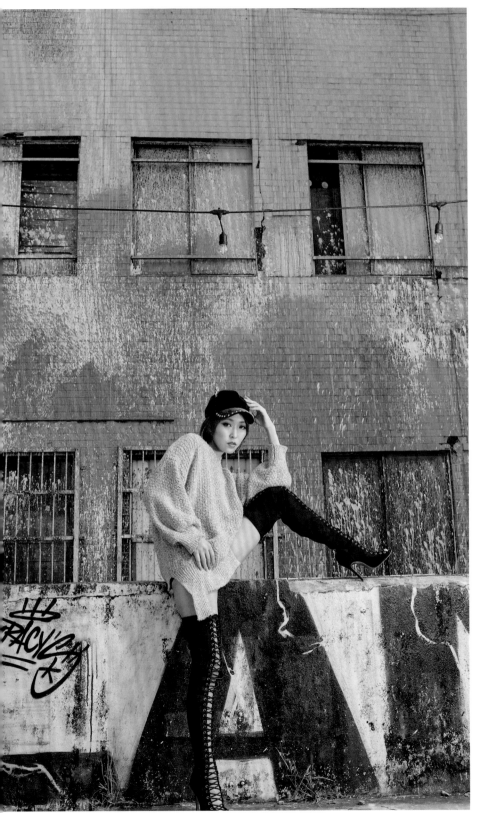

示範圖未打光

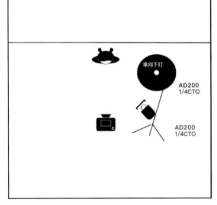

直射式的假陽光影子感

佈 · 燈 · 內 · 容

　　假陽光的技法一直是外拍中很常用的一個打燈手法，特別是在陰天或者是在樹蔭下拍照時，我們都很希望有高光的區域以及陰影的產生，這樣才能增加照片的立體感。之前常用假陽光的技法，大多是利用逆光的高光來製造假陽光的氛圍，而非採順光的方式。順光常常因為光的擴散度不足，導致只有部分區域有高光，而另外一個區域是比較暗的情況，如果是打算製造假陽光的感覺就真的比較假了。很多時候，我們在打燈時，要去思考的並不是光線的亮度是否足夠，而是須考量光線的擴散度。因為很多燈頭的設計會有一些限制，有時為了要讓光線打得較為柔順，又或者是為了讓光線在燈罩中可以比較擴散，而在燈頭的設計上作出改變，讓光可以擴散至每個燈具的角落。但這樣的設計往往會讓燈在向前的持續性及硬度上不足，其光線的硬度以及擴散程度無法構成陽光的感覺，因此需要一些硬光罩來製造出假陽光感的氛圍，藉由硬光罩讓光往前延伸至較長的距離，也可以維持燈光從中央到邊緣光硬的程度。所以在打假陽光時，如何將光線打得比較遠、比較均勻，還得維持在硬光的狀態就是一個很重要的課題。另外一個打假陽光較重要的器具就是 CTO 濾片，如果是有色溫感的假陽光，會跟腦中印象的假陽光色溫比較相似，所以加了一些濾片之後，讓假陽光的色溫變得溫暖一些，如此就能跟真的陽光比較相似。再者，是構圖上的問題，如果今天構圖的範圍太大，有可能會拍到假陽光打不到的位置，這樣會讓假陽光的照片漏出破綻，所以在構圖方面，若打直射假陽光，須比較緊密一點而非廣角的構圖。

本章小觀念：

色溫對於假陽光的重要性／硬光和現場軟光的混合

器材

canon 5Ds ／ Canon 24-70mm ／ F2.8L

AD600 Pro
$\frac{1}{2}$ CTO 濾片

1/80 秒／ F2.8 ／ ISO400 ／ 手動白平衡

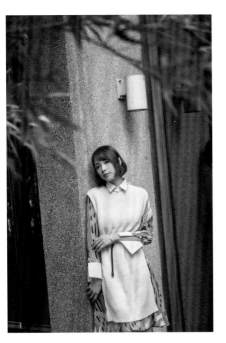

示範圖未打光

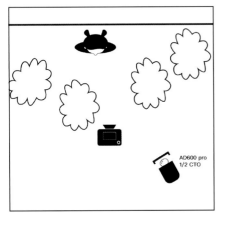

AD600 pro
1/2 CTO

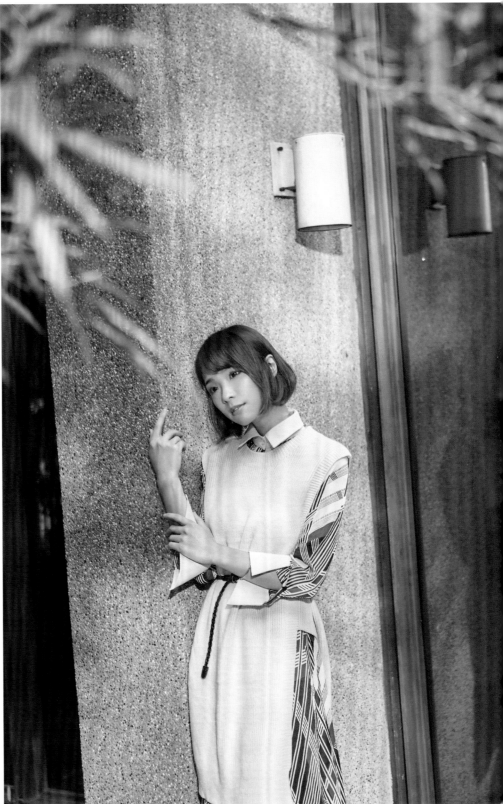

拍攝假陽光的照片時，我要做的第一件事，仍是對現場測光決定拍攝時的數據。進而檢視一下現場要構圖區域的光線狀況，和預測出影子會灑落的位置，這樣就可以大概知道補燈的位置。測完光之後，我會將數據稍微減個 2/3 EV，又或者不想照片中有任何高光區域的產生，而將現場未打光的畫面，當成是目前所有暗部以及灰階的基本亮度。畫面中的高光區域，則由打燈營造出來。有些朋友可能會恐懼：燈一旦打下去，可能會全部過曝或是亮度提升太多，其實如果今天並非位於非常暗部的地方的話，亮度的提升可能不如你想像中這麼大，特別又是在外拍的情況中。在這樣低 ISO 的情形下，燈的出力消耗比較大，不可能像在棚內一樣，打光到整個爆掉的情況，除非今天用的 ISO 值比較高。所以在決定數據之後，就要不斷地測試打燈的區域範圍。戶外模擬燈的效果不好，只能不斷地打燈去測試影子印在人臉及牆上的位置，這樣來回測試之後，可以得到一張假陽光直打的照片。這例子中最重要的兩個點，第一個是如何找到一個可以製造良好影子的地方。我找到樹蔭比較稀疏的一些區域，如果樹影太過濃密，反而不太容易製造出很漂亮的樹影。第二點就是在測光時，要讓整個色階圖都在 $\frac{1}{2}$ 灰階以下。如此可保證在打燈的時候，不會有太多其他的高光出現，而影響目前打燈的效果。只要把握這兩個要素，想打出一個直射式的假陽光絕對不是件很難的事。

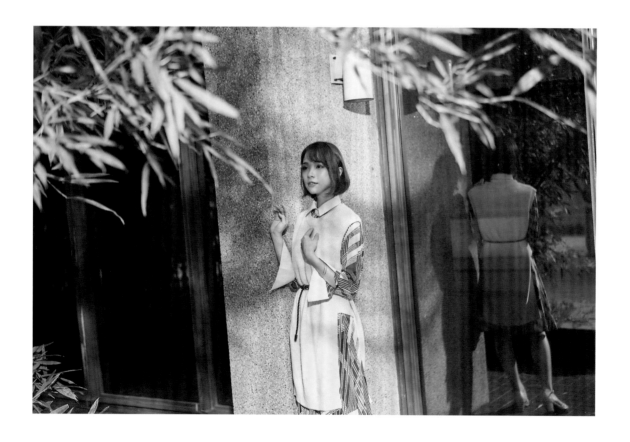

自己完成的走廊延伸光感

佈 · 燈 · 內 · 容

　　有些拍攝的環境可能會像這一節一樣，是一個背景高光和前面模特兒反差極大的狀況。通常遇到這樣的拍攝環境時，我們在人前方所製造的光線就必須跟後方的自然光感類似。有些朋友可能會問，為什麼還要特意在這種反差極大的地方做拍攝，因為很多時候我們可能被肉眼所欺騙。肉眼的寬度比較大，在這種極大寬容度的狀況中，很多的場景都是前後亮度清清楚楚的。但這樣的狀況卻不見得適用於目前的相機，所幸有些場景只要適時地打光，就可拍出一張還不錯的照片。在這一章節中，我試著了解現場的光線，再用手上的燈去模擬跟背景相似的光感。

　　因為要模擬現場光線的感覺，所以我們仍先進行現場的測光以及了解現場色溫。首先對背景測光，就現場的光線來說，算是戶外陽光漫射進來，且不似陰天一樣是極度漫射的，而是一個有方向性的漫射光。因此我在這邊先把背後的亮度測量好，而前方模特兒的亮度由我們自己將它打亮。色溫測量後發現跟閃燈僅些微差距，因為用的是 AD200 的燈，所以我先在上面加 CTO 濾片。佈光的思維就是要將背後的光線延伸，因此把兩支燈放在我的側邊，希望可以營造出一個有後方光線慢慢延伸到前方的光牆。

本章小觀念：

自己製作一個自然光的
光源／
環繞光牆的組成

器材

canon 5Ds ／ Canon 50mm ／ F1.8II

AD200 X2

1/125 秒／ F2.8 ／ ISO400 ／
手動白平衡

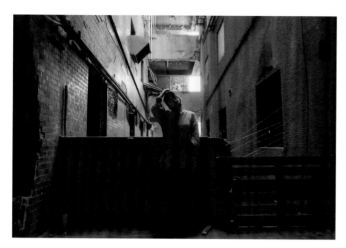

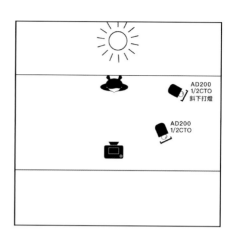

示範圖未打光

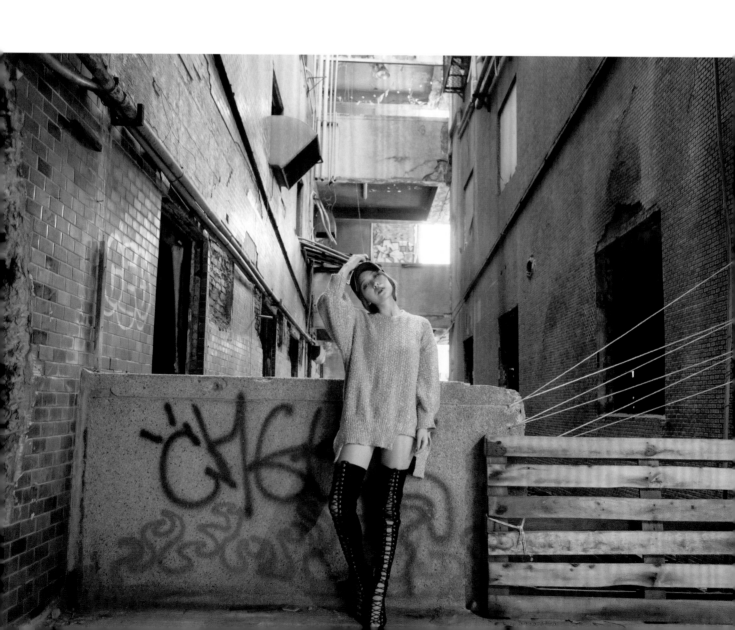

其實在一開始的時候，側邊的兩支燈並不在這個位置。但試想，若是把燈都移到側邊，擴散的光線也許可以慢慢的延伸到模特兒前方。但打燈之後才發現，第一個問題並不是來自光線的方向，而是因被灰塵蓋滿的紅色磚牆，再加上 $\frac{1}{2}$ CTO 後光線色溫過高，所以我將濾片拆下來，希望光線反射的色溫可以校正。所幸在灰塵以及紅色磚牆的交互作用之下，色溫的感覺跟加上 $\frac{1}{2}$ CTO 差不多，所以我們先來解決色溫的問題。

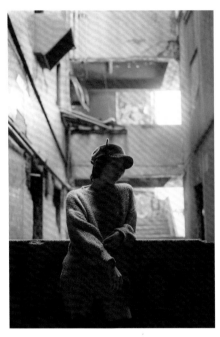

示範圖未打光

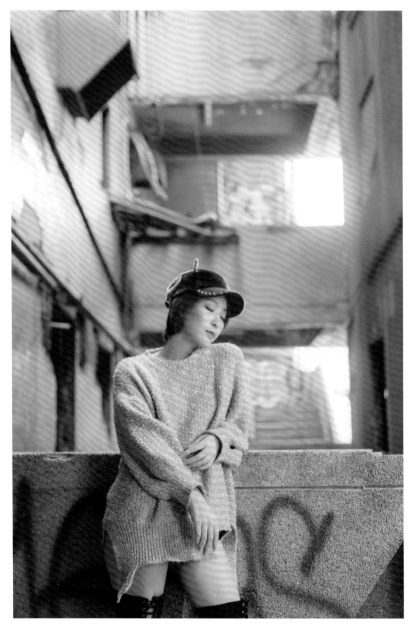

就光線的硬度以及方向來說，若想要將背後的漫射光慢慢延伸到前方，可採用兩支燈的跳燈技法。因為這樣的跳燈技法可讓光線反射往前，保有一個漫射光的光感，也不會改變原本模特兒後方光線的主光感覺，很適合用來作為後方光線延伸的技法。待修正完色溫問題後，打出來的光感可能都在我側方而未延伸到模特兒前方，如此就算失敗。因此我把一只燈稍微調整一下，轉到背後的位置，利用其比較大的出力只可以有一個比較大範圍的跳燈再反射回來。很可惜，由於轉的角度過大，光線都打到攝影師背後的大樓上，因此這支燈幾乎沒有作用。此時心想不如再試轉一下角度好了，看看是否可達到側後方的一面牆上，再反射回來，這樣的出力方向就可以達到我所需要的光牆延伸感覺，並且還能得到一個不錯的效果，完成今天的照片。

示範圖未打光

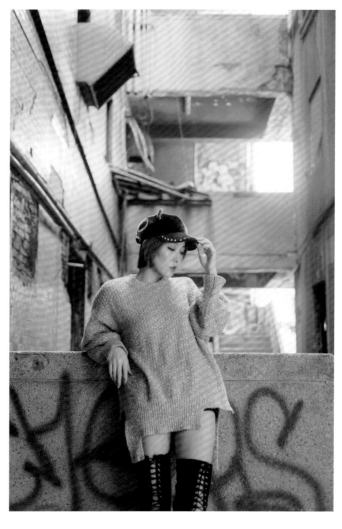

不同的陽光連接手段

佈 · 燈 · 內 · 容

之前我們在陽光下的打燈都是一些補光的技巧，靠的就是硬光對硬光的補光，以完成一個比較沒有反差的光線狀況。但在有陽光的狀況下，我們也可用光延伸的技巧，構成一個可打到人前方的光牆。這樣的例子最常發生在逆光欲把陽光的光感給延伸過來時。同樣的，在這小節中，我們打算把硬光的感覺給延伸過來，讓大家感覺到陽光很充足地打在人的前方。

通常來說，會發生一個狀況，就是在拍攝的當下，光線會一直不斷地移動，讓原來的光影發生不同的改變，這樣的狀況常常會發生在一些有陰影或是光線比較容易被遮住的狀況下。前面有個小節曾說，有時會為了不讓模特兒消耗體力和不容易在太陽底下晒昏，而請模特兒站在陰影處拍攝。在這節例子裡，因為下午的光線會一直移動，無法維持太久，如果想要把光線維持在之前的狀態，很簡單，做一個跟太陽光一樣的光，並將光連接起來，就可以完成跟之前一樣的光感。

同樣的，我們還是會先對現場測光，了解光影狀況。不斷強調此步驟十分重要，我們需要知道將光從哪個位置開始連接起來，所以在這邊要保留的就是有陽光照射部分的高光，然後用手上的燈把光接起來。我們可發現，沒打光時，光線在模特兒右手的後方，單只有那一塊有陽光的感覺，所以我在這要把光線由模特兒的右手方位接到模特兒的左手方位，並且製造出一個類像陽光從這邊照射過來

本章小觀念：

色溫的擬陽光化／
正面光和側面光的應用

器材

canon 5Ds ／ Canon 24-70mm ／
F2.8L

神牛 AD600 pro

$\frac{1}{4}$ CTO

1/320 秒／ F4 ／ ISO200 ／
手動白平衡（圖 1）

1/200 秒／ F4 ／ ISO200 ／
手動白平衡（圖 2）

的感覺，也就是説，我要將手上的燈變成是光線的主軸，陽光反而是一種延伸；兩者的角色互換了。因為要跟陽光一樣，所以我首先要做的就是更改光線的色溫。事先用手機的程式測量出色溫，貼上 $\frac{1}{4}$ CTO 的色片，這樣一來，燈的色溫就可與陽光一致。接著，因為陽光屬於硬光，所以我直接用 AD600pro 上面的標罩來打燈，此硬光感跟陽光相似，如此，也完成了第一張圖的照片。會有朋友問，那人的前方呢？其實在測光時就已把數據調好了，跟之前不同，在這張照片中，人前方的曝光比較正常，我已預想好：燈不會打到人的前方，所以用現場的漫射光來完成前方的補光。好險，因為陽光打在前方的沙地上，因而會有一個比較好的色溫光線反射回來，雙色溫的問題解決了。

在第二張圖中，因為陽光後來完全無法照射到人的背後，所以我換一個作法，把燈用直打的方式作為主光。用這方法來做假陽光其實是危險的，因為手上的燈很可能會打不到其他區域而有很明顯的假光感。造成這樣的狀況發生，大多是因為大家在取景時取的範圍太大了，光線沒辦法打到的地方就會出現假光的感覺。如果要預防這樣的狀況，我會建議大家在取景時將範圍縮小一點。這張照片我取景就比較小，避免燈打不到的位置而產生假陽光感覺。以這張照片為例，曝光的數據比較低，大概比正常少 1 ／ 3EV 左右，再由手上的燈去產生像陽光的高光。如果你的曝光數據太正確，很有可能在打燈時就會產生一些過曝的狀況，這樣的照片可是真的很不 ok 喔。一點小技巧給大家參考一下。

示範圖未打光

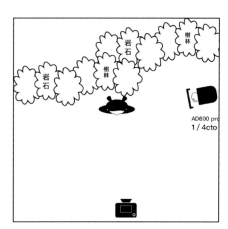

■ 圖1

■ 圖 2

一些戶外壓光的簡單示範

佈・燈・內・容

　　壓光是很多人在接觸攝影打燈時第一個知道的技巧，很多朋友會因為它給予的特殊感官感覺而覺得十分驚豔。壓光所拍出來的世界，並不是我們一般眼睛可看到的。就打燈技巧而言，壓光並非十分困難的一個技術，失敗往往是因為攝影者本身對於測光掌握得十分正確。壓光最重要的，就是攝影師必須把周邊的自然光弄得比較灰暗，然後利用打燈技法，把主題本身打亮，製造出模特兒比較亮但周邊比較暗的一種氛圍。這樣的氛圍很像漫畫或是電影場景中，大氣又或是具震撼感的場景氛圍。另外，壓光並不是人眼看到的世界，所以很多攝影者都想要學習此技法，我在這邊有幾個例子可以簡單地為大家示範壓光的技術。

　　首先第一張圖是在海港的船邊，天上有很多烏雲。壓光最好的兩個環境，一個是晴空無雲的狀況，我們可以讓天空的顏色更加飽和，另一個是像這張圖一樣，很多雲的環境，這樣就可以讓雲的層次變得更加豐富，而得出一個很震撼的視覺效果。但這兩個不同的場景都必須讓天空的曝光值暗於一般的曝光正常值，也就是說，不能用正常的曝光度來做壓光的拍攝數據。例如這張圖必須比正常的曝光值少 $\frac{2}{3}$ EV—1EV 值，如此才可以把天空的層次給展現出來。另外，壓光所選擇的自然光，最好是在一個順光的環境中，這樣才可讓周邊也感受到光線。如果你今天選擇的是一個逆光的環境，為了表達天空的層次而減少曝光值，周邊的環境也會變得較暗，所以我建議要嘗試壓光的朋友，最好選擇一個順光的環境來作為開始，這樣最

本章小觀念：

壓光的應用／
合現場色溫的使用

器材

canon 5Ds ／ Canon 24-70mm ／
F2.8L

AD200
拋物線傘加傘布

1/200 秒／ F5.6 ／ ISO200 ／
手動白平衡

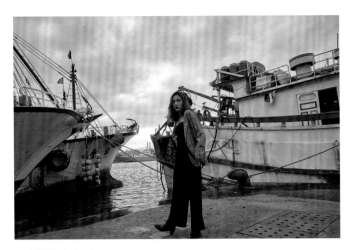

示範圖未打光

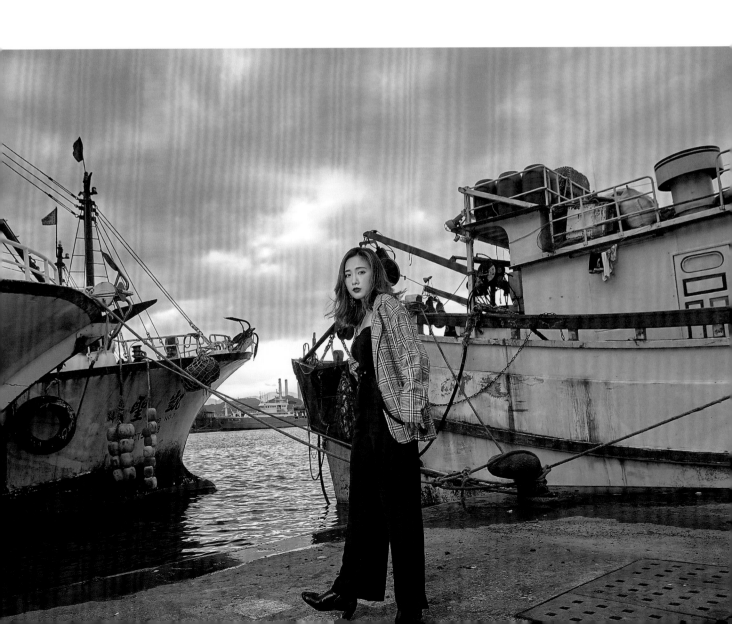

示範圖未打光

少在下降曝光值時，模特兒的周邊還是會有些微背景的亮度。決定好要拍攝的位置之後，將曝光值下降，再來就是決定你要使用哪一種燈具了。我在這裡有一個準則，硬光的環境用硬光燈具，漫射光的環境用軟光燈具。難道硬光的環境不可以用軟光燈具呢？其實是可以的，只是在漫射光的環境中不太建議以硬光燈具來打燈。主因是若你周邊的環境都是柔光，打出一個硬光能讓整個環境的融合度下降，並且有其他的影子出現，所以我十分建議在漫射光的環境中，使用軟光的燈具做壓光動作。

　　在這小節中的三張照片都用軟光燈具做壓光，其實在操作的過程中並無困難。這三張圖我都是先找好位子、測好光之後，適時地調整好曝光值；之後所做的，便是選擇光打過來的位置了。這三個例子中，前兩個例子是棚內正常的打光技巧，用一個比較像是環形光的打光位置把燈打過來。第三個例子比較特別，因為我想要製造出似路燈的光感，因此選用柔光球由上往下的打燈手法。再者就是色溫選擇，前面兩張的狀況比較好處理，因為事先用手機測出目前的色溫值，然後用 CTO 濾片把燈的色溫跟現場的色溫融合，簡單來說，就是讓燈的色溫跟現場的色溫相近。而第三個比較特別，因想模擬路燈的感覺就得將色溫調至偏向暖色調，讓光感較似心中想法，於是乎我用全 CTO 濾片製造一個比較暖的光線。

壓光並不是很難的技法，需要掌握好曝光值之前的數據。重點在於，你得有個偏暗的環境光，再加上一個正確曝光的閃燈，就可很簡單地製造出壓光的感覺。反之，若你處在一個正常曝光的環境，或是完全刪除環境光的環境，就很容易變成失敗的作品了。

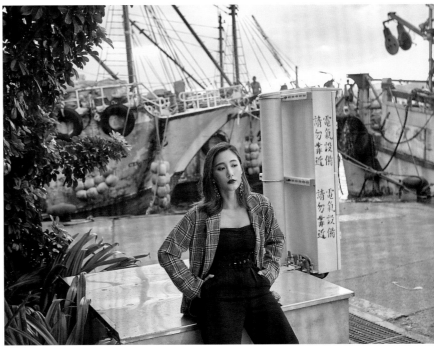

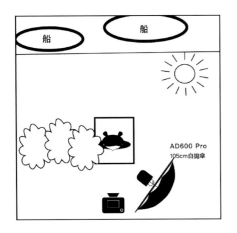

示範圖未打光

令人著迷卻又麻煩的夜拍打燈

佈 · 燈 · 內 · 容

夜拍一直是很多朋友想要嘗試的拍攝主題，不外乎是因為有很多不同的色溫表現以及光影效果。但夜拍往往會遇到高 ISO 以及光源不足的狀況，如何善用這些五彩繽紛的光源以及尋找出一個光源充足的位置，便是我們在夜拍時比較常討論的問題了。通常來說，我會找一些光影比較豐富和亮度比較足夠的街道，另外再找一個背景足夠光亮的地方，如此一來，在進行拍攝時，背景才能接觸到不同的色彩。

夜拍有一個比較麻煩的問題就是色溫，早期的路燈大多是鹵素燈或是日光燈，所以色溫比較統一而且穩定。這裡所說的穩定跟統一並不是說它的顏色比較好或是顯色率好，而是鹵素燈跟日光燈管都有固定的數據，不會因為廠商不同而有不同的色溫表現，因此在統一顏色及色溫的調整上較易處理。但這幾年，為了省電以及環保的因素，很多路燈都已改成 LED 燈了，儘管在亮度上比較足夠，但不同製造廠的 LED，其色偏都不同，使我們在色溫的調控上比較困難。如果只是單純色溫上的偏暖跟偏冷還容易些，但若是在色溫偏移上為偏洋紅跟偏綠的話，是無法用色溫片處理的。所以這幾年的夜拍，我比較少把現場的路燈當成主燈或是補燈，因為你不知道色溫會偏移到什麼程度，更別說你根本沒有把握在加上色溫片之後，把色溫校正回來。因此，除非今天現場的燈光是鹵素燈或是日光燈，不然我還是會把現場的光源當成是背景燈或是效果光，而不會將它視為主光來使用。

本章小觀念：
柔光球燈法的應用／
擴散光的應用

器材

canon 5Ds ／ Canon 50mm ／ F1.4

神牛 AD600pro
白面拋物線傘加傘布

$\frac{1}{2}$ CTO 濾片

1/50 秒／ F2.8 ／ ISO1600 ／
手動白平衡

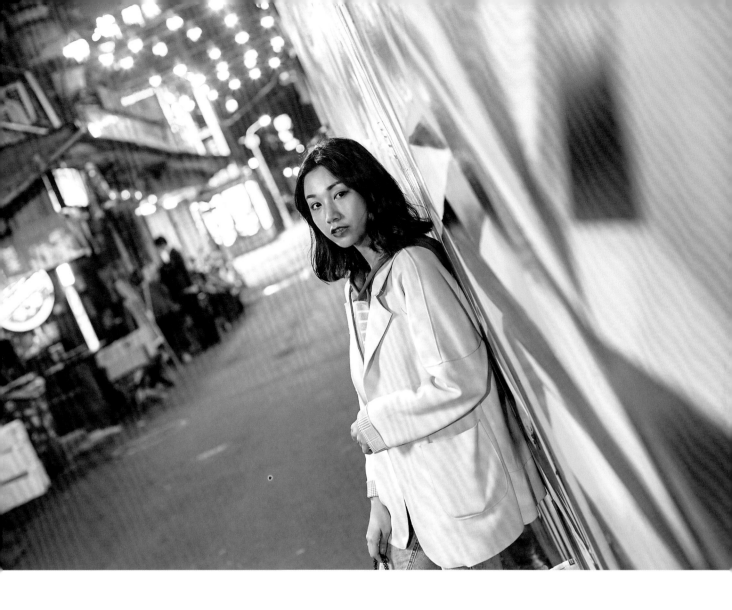

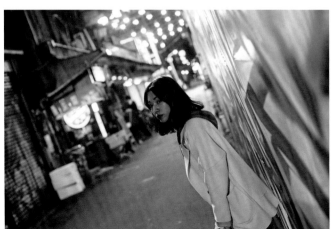

示範圖未打光

在今天的場景中，我選擇了背景有街道燈光的環境。我很喜歡五顏六色不同色彩的背景燈光，特別是有小型燈泡在背後者。開大光圈之後的色調相當漂亮，而且有一些燈泡的圈圈感，所以我把這些街道的燈光以及效果當成背景光。在打燈之前，首先要決定拍攝時的 ISO 光圈和快門值。在夜拍的環境中，我們很常遇到高 ISO 以及大光圈的拍攝環境。相對之下，反而是鏡頭和機身的需求比較高。幸運的是，這幾年在機身的性能上，已有了長足的進步，我想若應用 ISO1600 來拍攝，並不會對機身造成很大的負擔。另外也會建議採用光圈最少是在 2.8 以上的鏡頭，這樣便能得到一個比較好且比較大的入光量，也可以讓背景的虛化程度達到不錯的效果，使背景的燈光有較好看的表現。最重要的是，現在大多用了太多的 LED 燈，所以會盡量讓現場的光源不照到模特兒身上，甚至不會有任何的光線，這樣才可以讓模特兒身上的光源達到較單純的情況，即要模特兒身上的光線都由我們自己打燈來完成。所以在未打燈前，先將現場的數據調整好，再把模特兒放入一個光比較無法達到的地方。

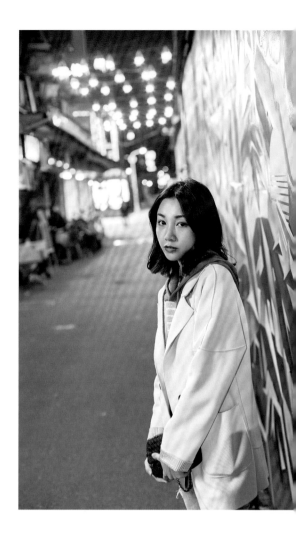

我用柔光球技法，並在燈的前方加上 $\frac{1}{2}$ CTO 濾片，使外拍燈可以有類似路燈的色溫，加上由上往下的光線跟路燈的光方向相似，如此便可完成一個模擬路燈的打燈。另外有人會發現我的快門數並不快，是因為燈光都由閃燈來進行。閃燈的凝結力比較好，自然不會有手震的情形。因此再次證明，夜拍時將模特兒放在暗部是十分重要的，打燈後，模特兒便可得到一個比較好的光源以及比較銳利的影像。

全黑背景打光小技巧

佈 · 燈 · 內 · 容

　　每年冬季，台灣也開始像外國一樣，出現許多聖誕燈飾的廣場，特別是新北市的耶誕城，一直是很多朋友在夜拍中的第一選擇。只要在人不多的時候去拍攝，絕對可以拍到很多不錯的作品。夜拍時，就像前一節所要注意的，你必須找到一個好看的背景，或者到一個光線足夠的位置。在這一節的兩個例子之中，其實現場的光線亮度可能不夠，又或者是現場的色溫並不是你想要的，因此我們可以利用一些技法，把不想要的東西去掉，或者是把想要的東西加強化。

　　首先我們看到第一個例子，這個例子中並沒有打任何燈，因為現場環境十分暗，以打燈的效果來說，可能會造成模特兒比較亮但背景卻是很暗的情況。在面對這樣的拍攝場景時，可以用手上簡單的持續光燈具，製造出一個好看的光影效果。像這張圖中，我們用一串 LED 小燈泡，把它放入在瓶子中，這樣聚集起來就可以變成主要的光源。在這個位置上的背景，我看到的是背後的燈泡因為散景的作用，產生一圈一圈很好看的效果，加上燈光是藍色的，而瓶中是比較暖調的光線，兩個色溫互補下來，照片的氛圍層次變得很特別。但目前尚有一個問題：周邊的環境真的太暗了，如果要用閃燈把光一路打到後方是非常困難的，所以我把這個場景變成是一個半身的人像作品，並利用手上的小燈具製造出一個主光。當人臉很靠近這個光線時，因發光面積很均勻且大，即使沒有加上柔光罩，仍會形成很好看的柔光感覺。再跟背景圈圈的藍色光影互相作用下，拍出一張不錯的照片。

器材

canon 5Ds ／
Canon 50mm ／ F1.4（圖一）

canon 5Ds ／
Canon 35mm ／ F1.4（圖一）

神牛 tt600（圖二）
$\frac{1}{2}$ CTO（圖二）
銳鷹柔光球（圖二）

1/50 秒／ F2 ／ ISO800 ／
手動白平衡（圖一）

1/10 秒／ F5.6 ／ ISO200 ／
手動白平衡（圖二）

這張的場景是每年耶誕城很有名的燈泡隧道，很多時候燈泡隧道的色溫並不好看，特別是照在人臉上。再者，要調整色溫是比較困難的，所以我選擇不要現場的光線，模特兒臉上的光線由我們的燈自己打。大家可以發現在這張拍攝的數據上，光圈快門 ISO 與前一張不同。有些人會問說為什麼要用這個數據去拍，主要是想減少模特兒臉上的自然光線，在這個數據下拍攝，模特兒臉上的 LED 光線會因為數據的關係被消除。也有朋友問說，這麼慢的快門不會有很嚴重的手震現象嗎？其實不會，因為在不打燈時，模特兒的臉十分黑暗，臉上也無其他光線。閃燈的凝結力十分好，所以手震問題在這個快門下並不會出現，我便可以很放心的用這個數據拍攝。另外我還在燈上面加 CTO 濾片，讓閃燈的色溫可以調整到跟背景光線較為相近的狀態。此外，也在燈上加了一顆壓克力的柔光球，讓模特兒的臉貼近柔光球，得出更好的柔光效果。

■ 圖 1

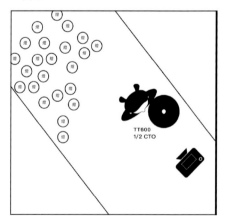

■ 圖 2

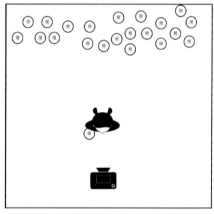

PART **8**

總結

終於來到最後一章，我對這次內容做簡單的總結，也希望大家可不斷、反覆地對前幾章的內容做複習。

第二章主要是聊光線的狀況。談及三種主要的光線：主光、補光和邊光，並講述它們出現的位置和時機點。主光是用來製造氛圍的光線，補光則是為了控制反差的光線，而邊光是將主體和背景分開的光線。每個光線的出現都有其意義，並不是由單一燈光去製造；很多時候我會用多個光線去製造出一個大範圍的主光或補光，因為將光看成目標的達成，可是一個好的方法。再來是色溫，進入數位化後，色溫的變化和修正可是比底片時代複雜，如何將光線弄成一樣的色溫感和現實感，就是打光中重要的課題。我們用 app 程式或是 Live view 的方式去了解光線的色溫，也可用 CTO 或是 CTB 濾片去更改光線的色溫，這些都是在了解光線色溫和改變色溫時的重要工具。而補光一直是我打光中很重要的部分，好的補光能讓照片的反差下降，達到不同的氛圍感，甚至可做到「簡單修圖」的功能，所以我會在不同的課程中一直強調補光的重要性，畢竟這是很多教學中比較少去談論的。雖然我們在這次的內容中談到打光，但另一個重要的因子為自然光的使用。在戶外拍照時，自然光的使用能讓我們在打光時少打許多燈，所以如何善用自然光亦需要特別提出來說明。

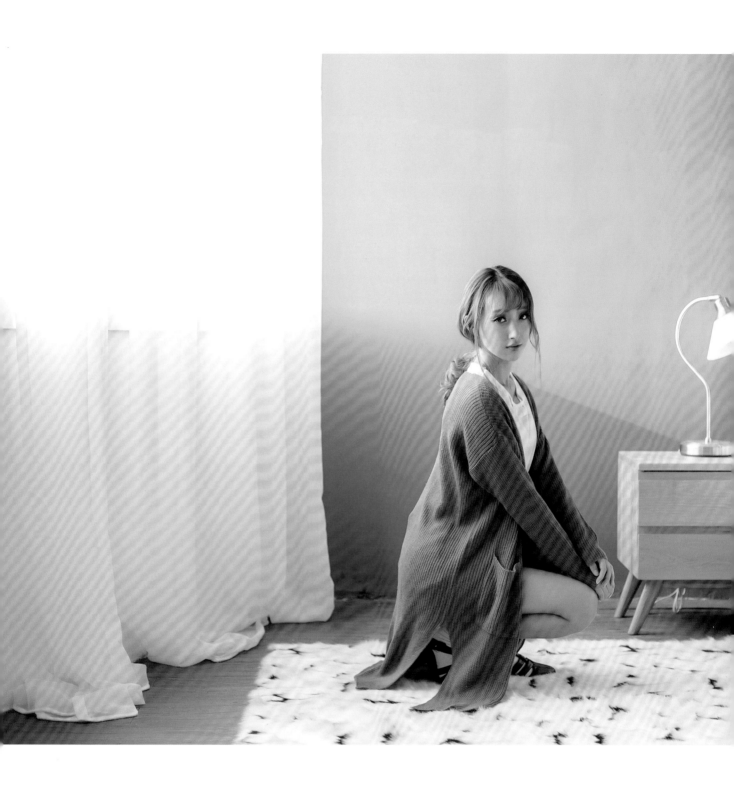

再來是不同燈的介紹。我從閃燈、外閃到持續燈，介紹每個燈具的優缺點，但在攝影工具發展良好的年代，用什麼燈具已不重要，主要是你如何去使用它，和是否知道它欠缺的功能並加以避開，再度加強它優勢的地方，那才是最大的重點。另外，我也簡單談談觸發器，這真的是很重要的一個器材，特別是在離機閃燈的狀況下，好的觸發器能讓工作較為順利，也可讓你發揮更多的創意。

聊完燈後，當然要聊一下燈具這個可改變光線性質的器材。燈如果沒有燈具，就只有硬光的性質或跳燈可用。但這樣的光線在控制方向和軟硬上根本沒有想像中的容易，所以我們要用不同的燈具去控制，如此才能讓光的能力發揮到極致，所以我很希望大家多去了解不同燈具的光的軟硬度，而非只是藉由網路上的說法來了解。唯有自己去接觸、了解和操作，才會知道在自己的修圖方式下，這個燈具是不是合己所用。

再者便是四十個不同的打光範例。在這些範例中，我會不斷的跟大家說光線的控制和色溫的調整。並且我會一直用佈光三步驟和 L 角的佈光思維，讓大家了解在不同的光線下，這兩種方式可以很快的讓你佈好光線以及打出你想要的感覺，期待大家能在不同的例子中，找出這兩個方式的應用。

最後還是會跟大家說，燈是死的，唯有活用，才能在打光的路上走得長久。不同的光線雖然有不同的麻煩狀況，但只要找出脈絡，你還是可打出自己所要的光線。

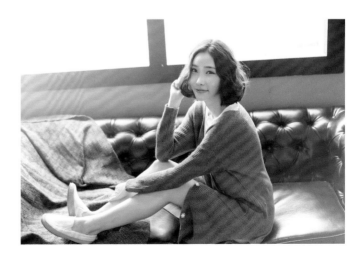

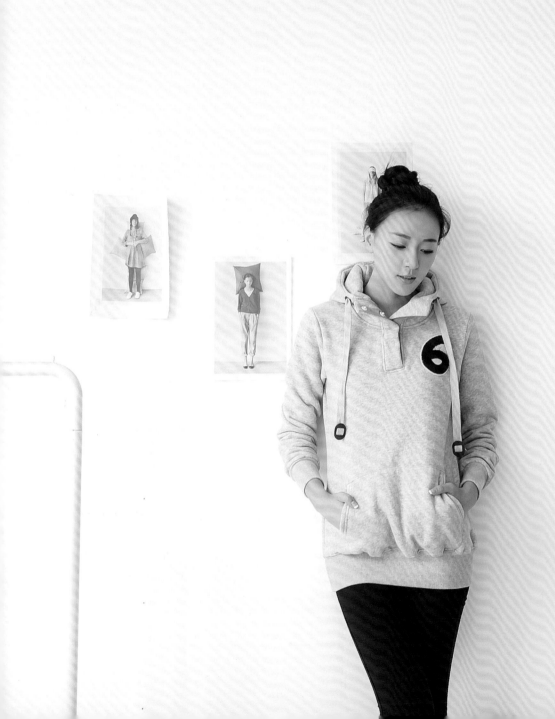

拆解專業攝影師的人像控光：

讓打光變簡單的 L 型佈光技法

作　　　者	張馬克	
責 任 編 輯	陳姿穎	
內 頁 設 計	江麗姿	
封 面 設 計	任宥騰	

行 銷 專 員　辛政遠、楊惠潔
總 　 編 　 輯　姚蜀芸
副 　 社 　 長　黃錫鉉
總 　 經 　 理　吳濱伶
發 　 行 　 人　何飛鵬
出 　 　 　 版　創意市集

發　　　行　城邦文化事業股份有限公司
　　　　　　歡迎光臨城邦讀書花園
　　　　　　網址：www.cite.com.tw

香港發行所　城邦（香港）出版集團有限公司
　　　　　　香港灣仔駱克道193 號東超商業中心1樓
　　　　　　電話：(852) 25086231
　　　　　　傳真：(852) 25789337
　　　　　　E-mail：hkcite@biznetvigator.com

馬新發行所　城邦（馬新）出版集團
　　　　　　Cite (M) SdnBhd 41, JalanRadinAnum,
　　　　　　Bandar Baru Sri Petaling,57000 Kuala
　　　　　　Lumpur,Malaysia.
　　　　　　電話：(603) 90578822
　　　　　　傳真：(603) 90576622
　　　　　　E-mail：cite@cite.com.my

展 售 門 市　台北市民生東路二段141號7樓
製 版 印 刷　凱林彩印股份有限公司
初 版 一 刷　2021年6月
I S B N　978-986-5534-21-9
定　　　價　550元

若書籍外觀有破損、缺頁、裝訂錯誤等不完整現象，想要換書、退書，或您有大量購書的需求服務，都請與客服中心聯繫。

客戶服務中心
地址：10483台北市中山區民生東路二段141號B1
服務電話：（02）2500-7718、（02）2500-7719
服務時間：週一至週五9：30 ～ 18：00
24小時傳真專線：（02）2500-1990 ～ 3
E-mail：service@readingclub.com.tw

國家圖書館出版品預行編目 (CIP) 資料

拆解專業攝影師的人像控光：讓打光變簡單的 L 型佈光技法
/ 張馬克著 . -- 初版 . -- 臺北市：創意市集出版：家庭傳媒城
邦分公司發行 , 2021.06
　 面；　公分

　　　ISBN 978-986-5534-21-9(平裝)

　　1. 攝影技術 2. 數位攝影 3. 人像攝影

952　　　　　　　　　　　　　　　　　　　109016046